高橋陽一

集英社文庫

CONTENTS

CAPTAIN TSUBASA ROAD TO 2002

ROAD 59	激闘！Jの黄金世代 5
ROAD 60	120%の決意!! 25
ROAD 61	戦慄の新兵器!! 44
ROAD 62	不屈の闘志!! 63
ROAD 63	遥かなる第一歩!! 82
ROAD 64	監督の真意 101
ROAD 65	イタリアの空の下!! 121
ROAD 66	夢をこの手に!! 141
ROAD 67	ウラのウラをかけ!! 160
ROAD 68	歓喜の瞬間 178
ROAD 69	移籍という選択肢 197
ROAD 70	日向の答え 217
ROAD 71	この身体 動く限り 237
ROAD 72	約束の場所へ…!! 257
ROAD 73	明日への出発!! 277
特別企画	巻末スペシャルインタビュー 296

★この作品は、2001年時点での
状況をもとに描かれています。

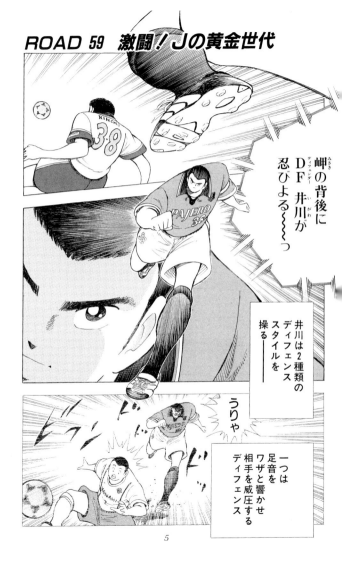

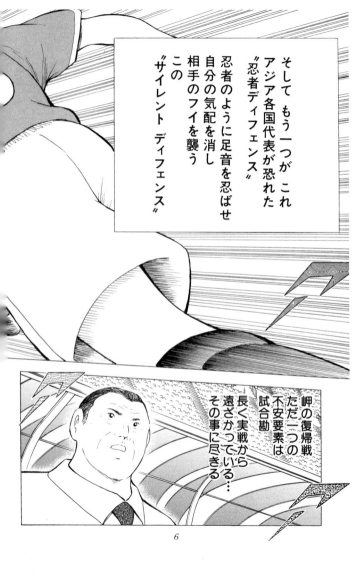

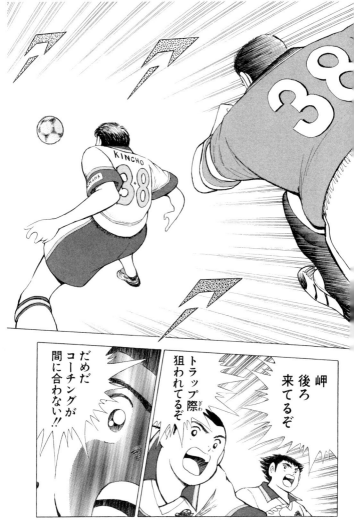

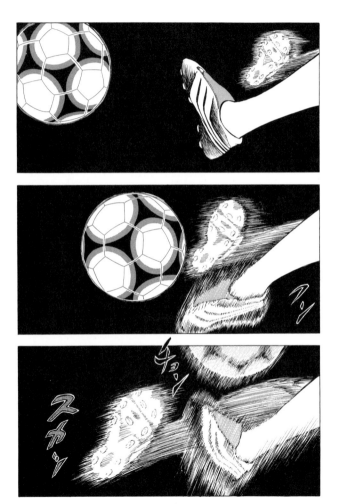

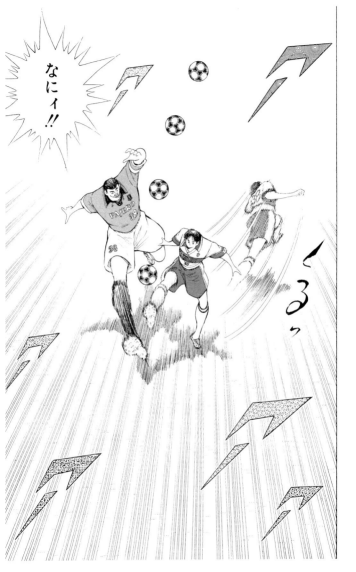

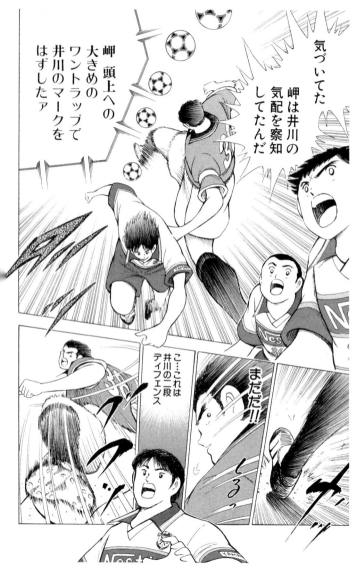

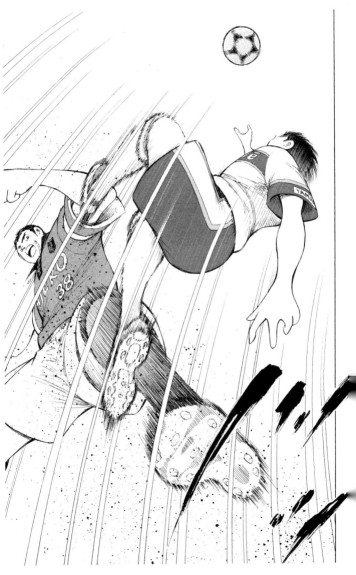

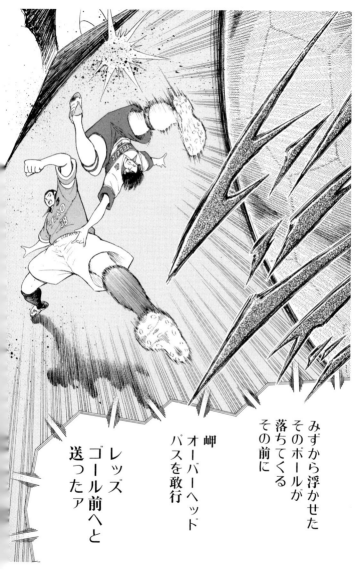

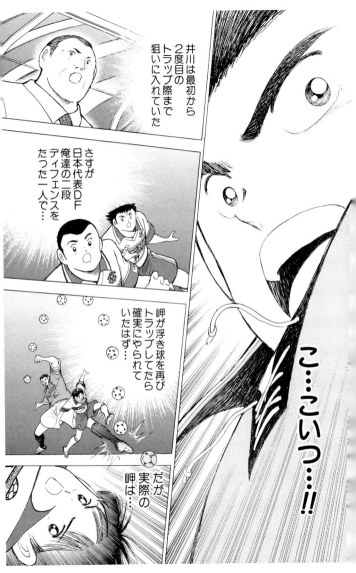

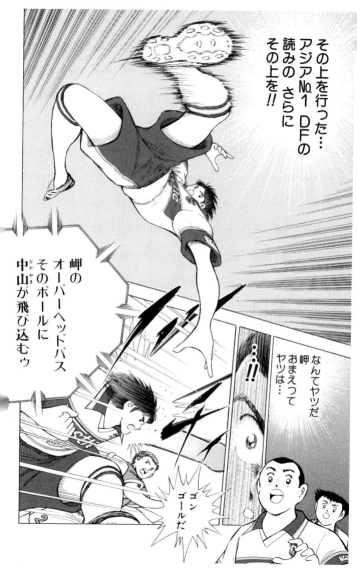

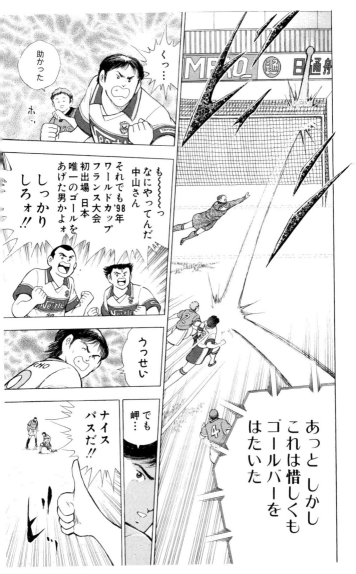

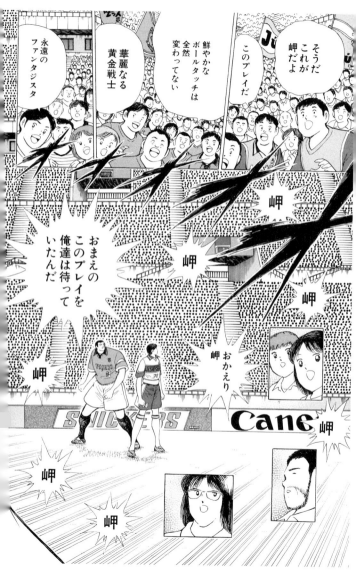

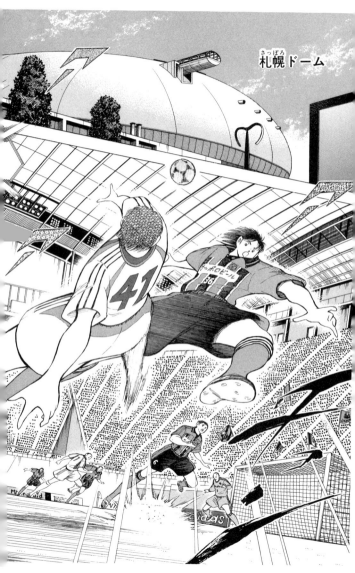

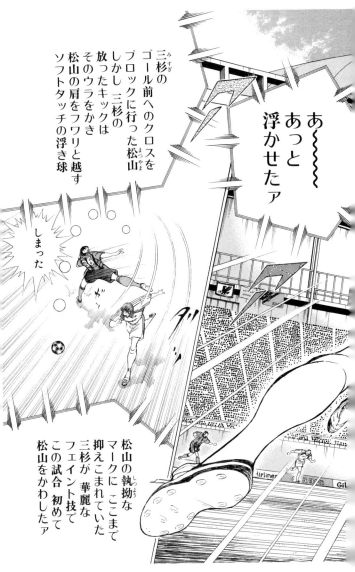

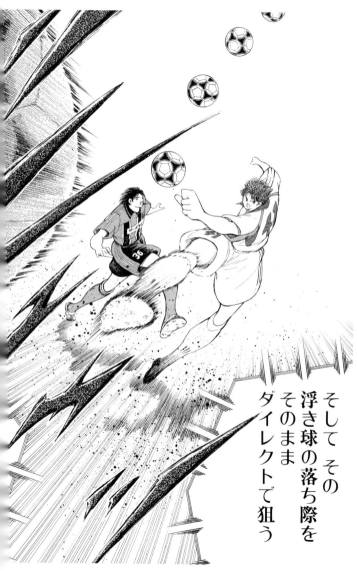

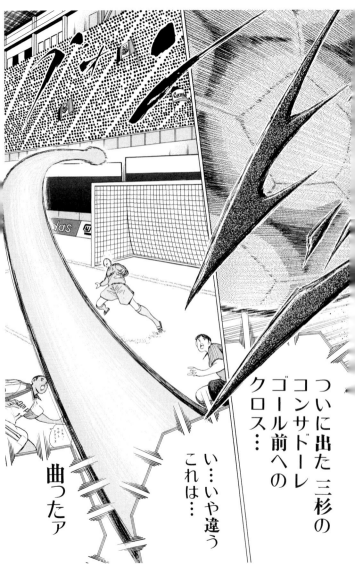

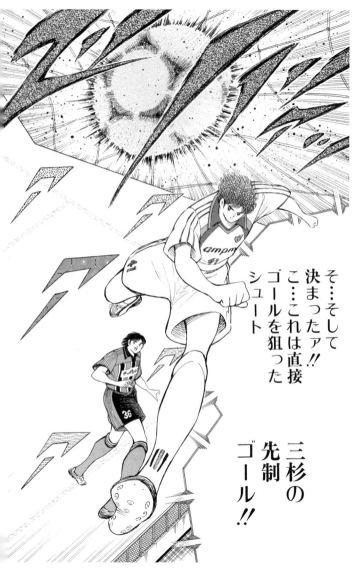

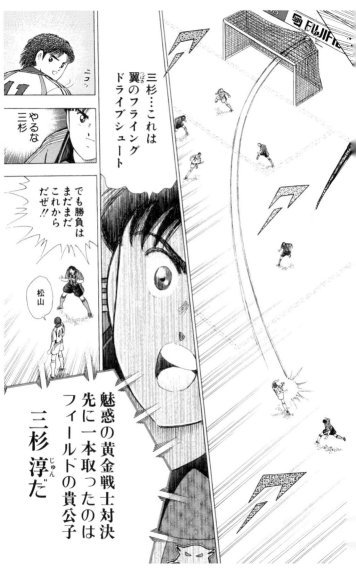

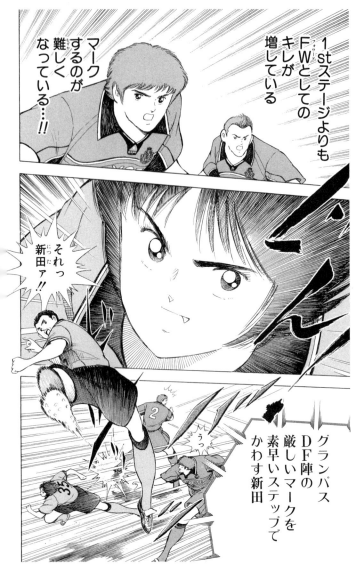

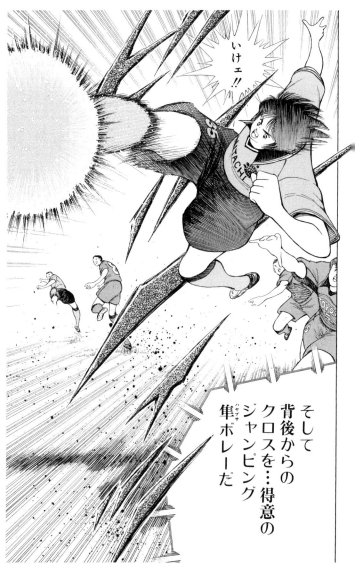

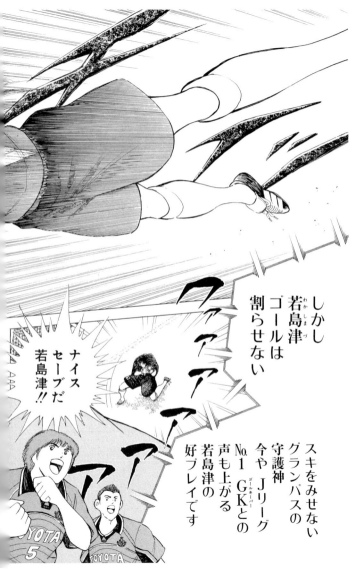

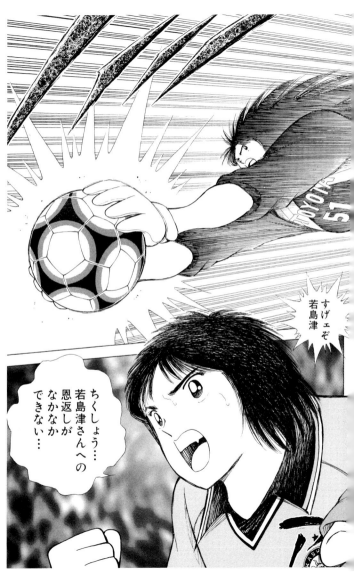

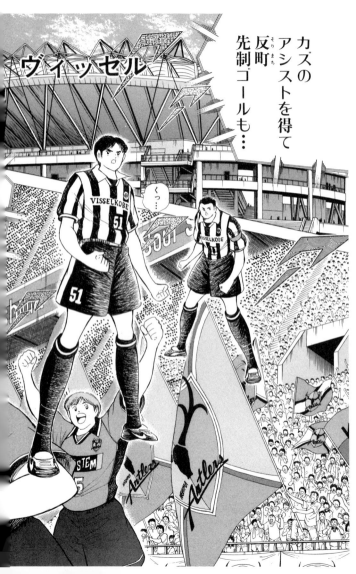

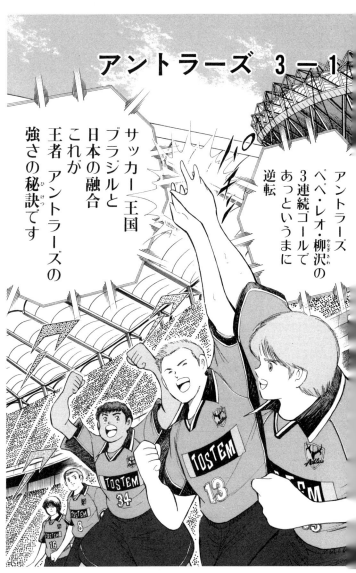

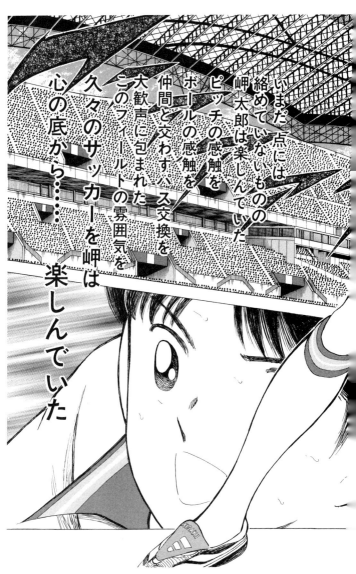

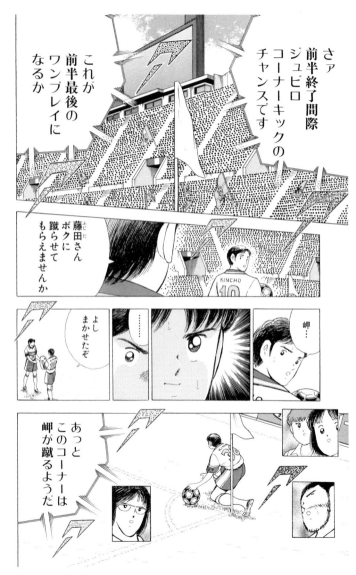

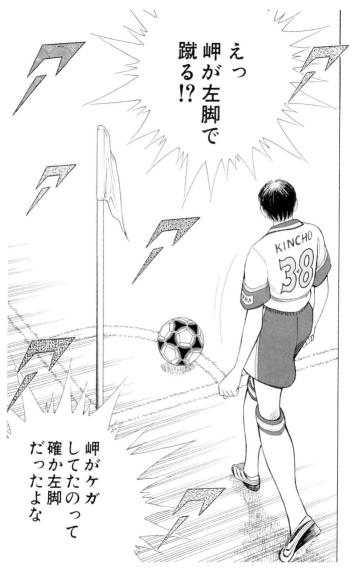

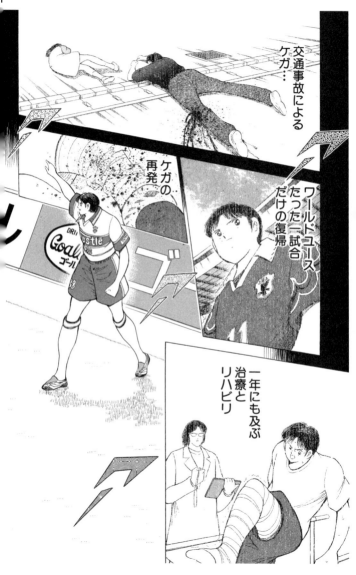

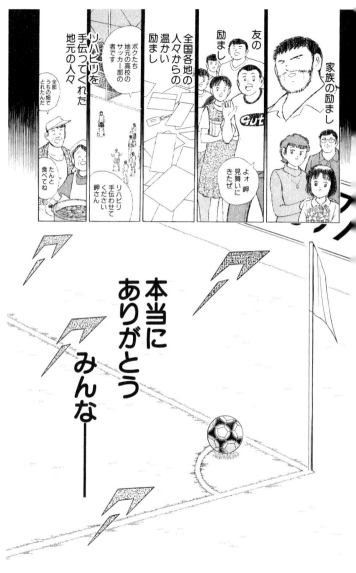

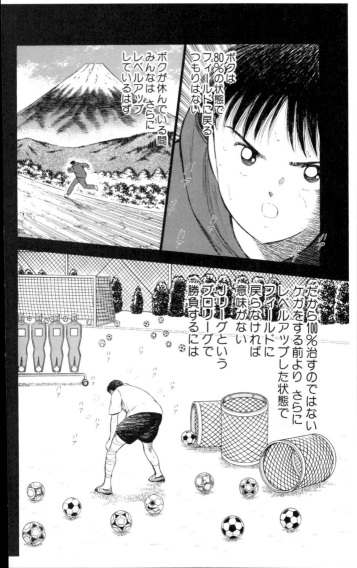

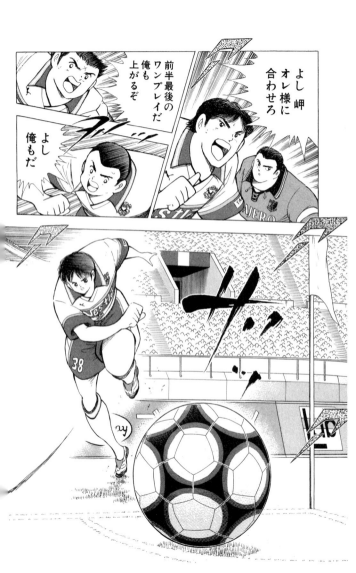

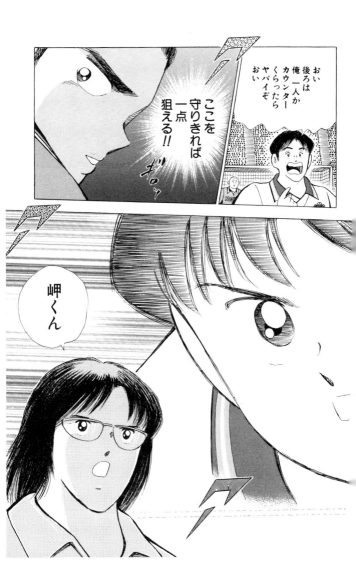

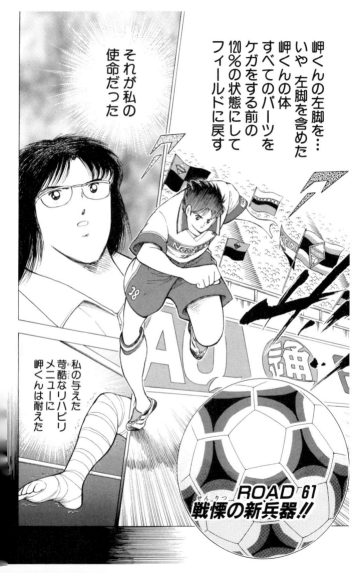

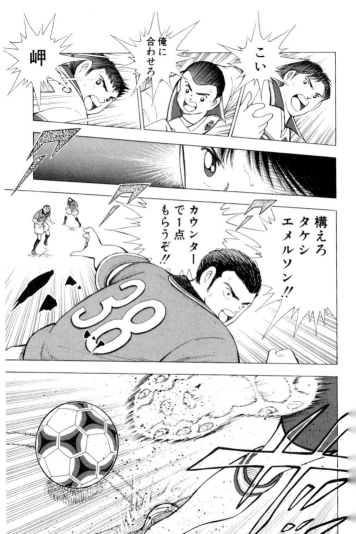

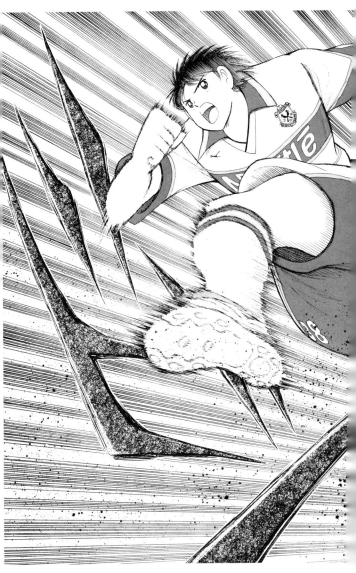

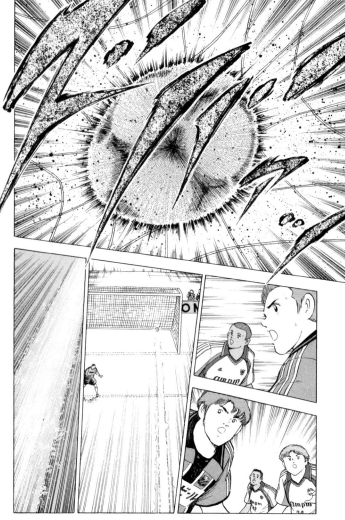

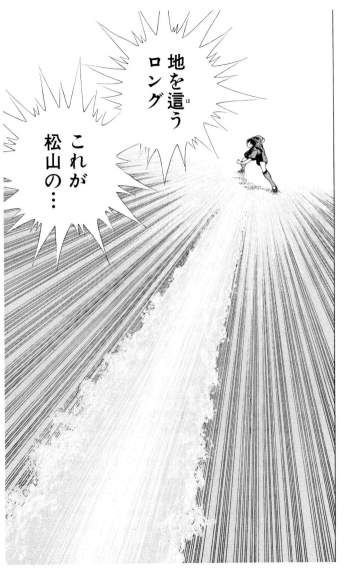

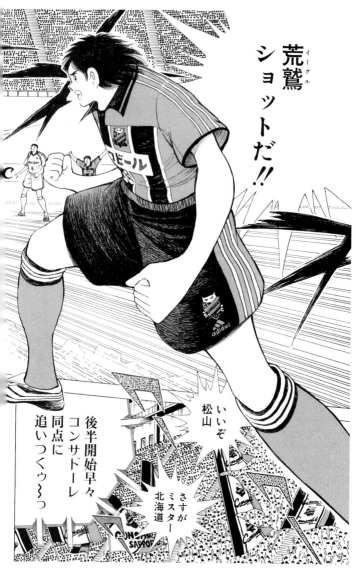

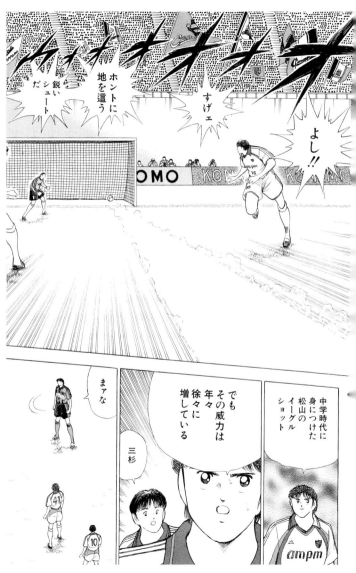

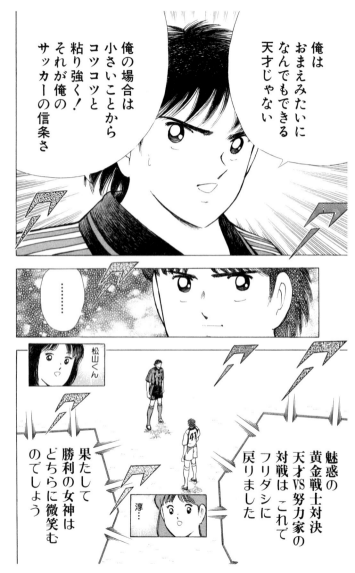

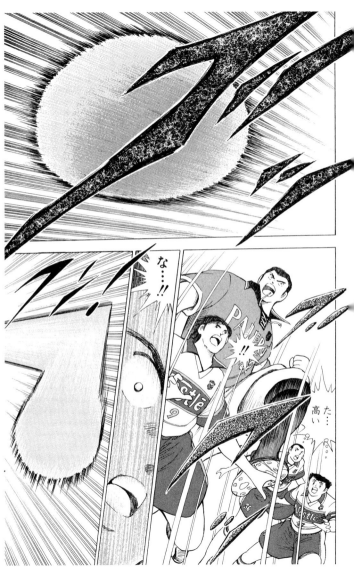

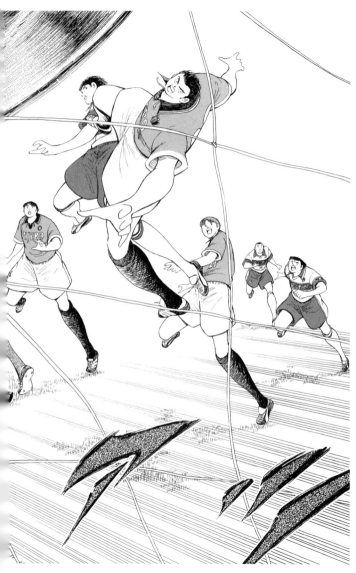

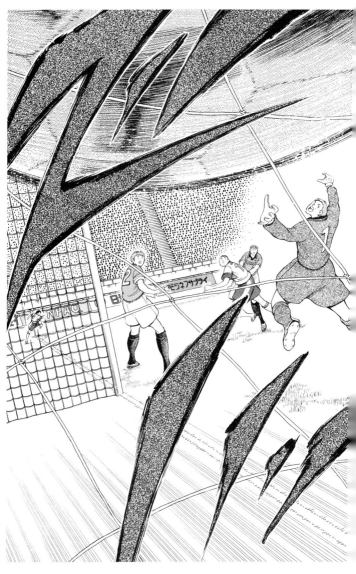

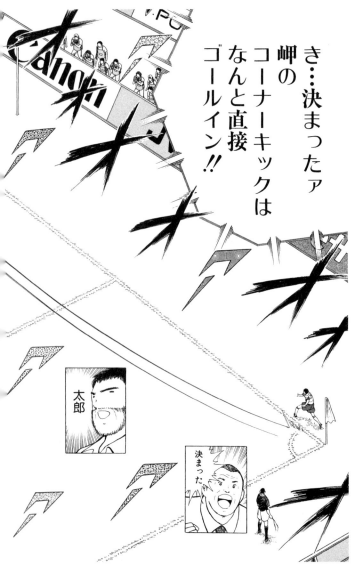

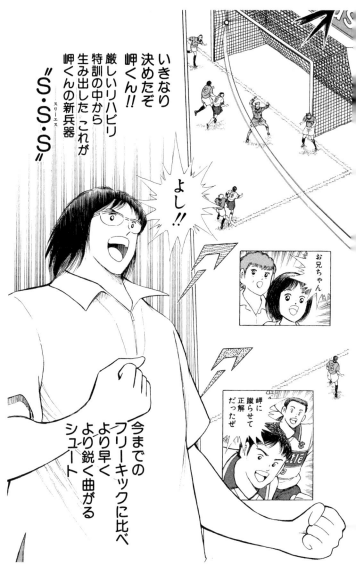

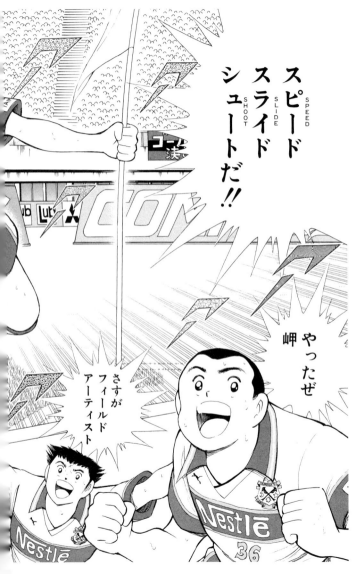

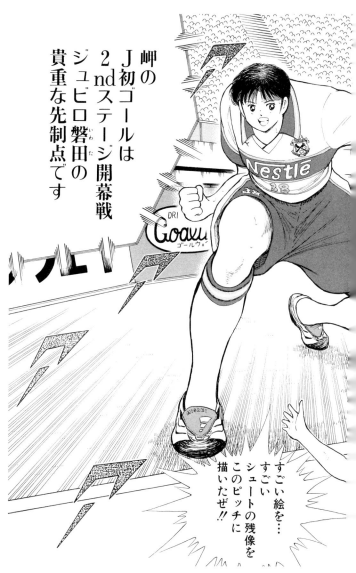

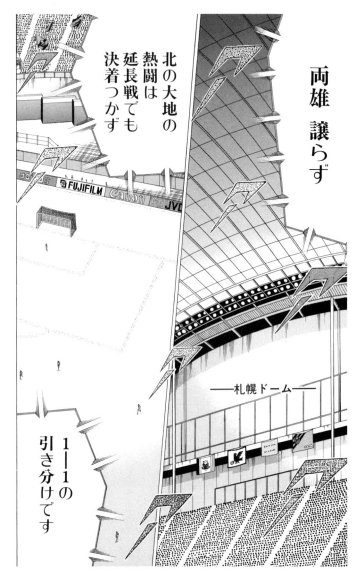

両雄 譲らず

北の大地の熱闘は延長戦でも決着つかず

——札幌ドーム——

1—1の引き分けです

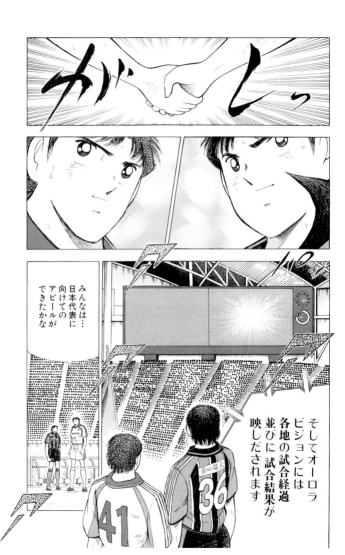

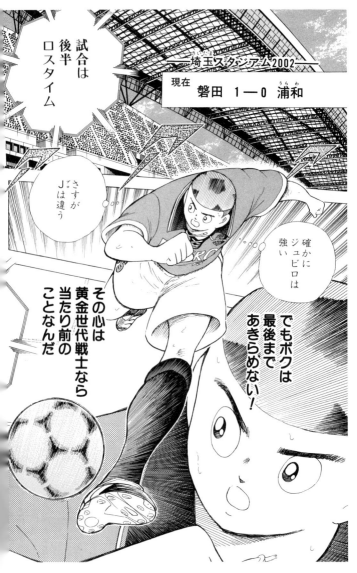

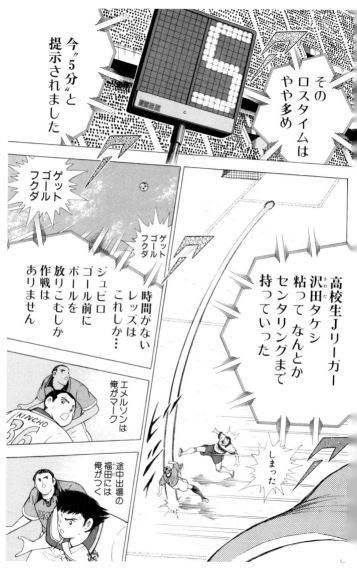

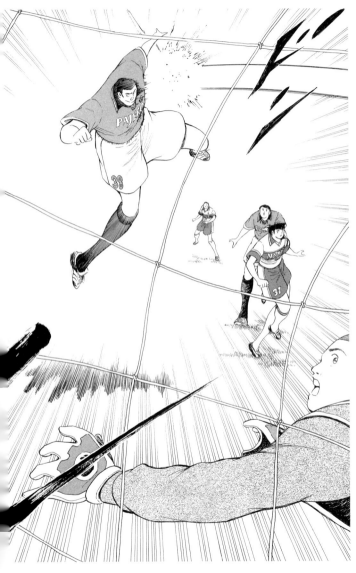

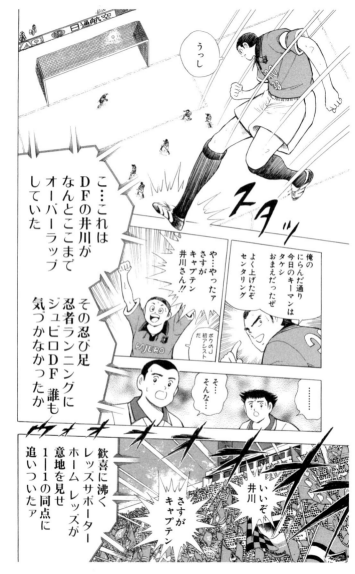

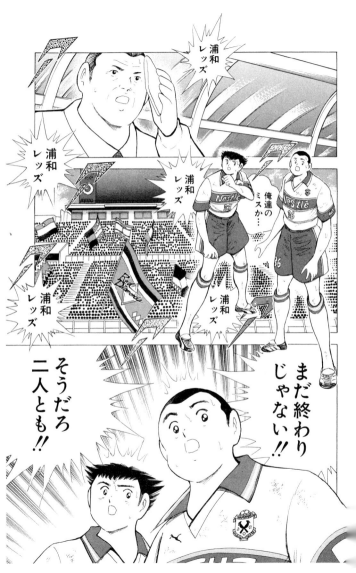

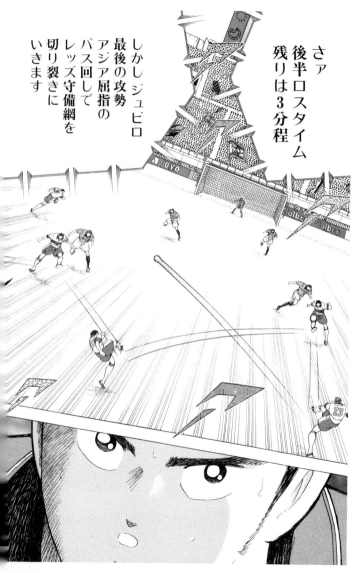

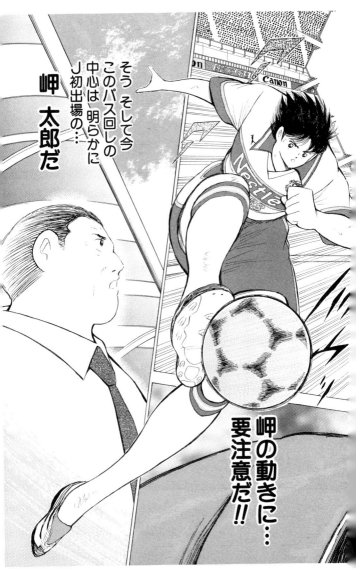

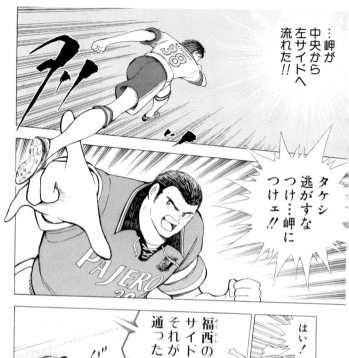
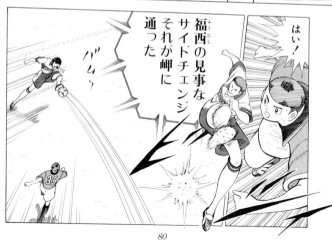

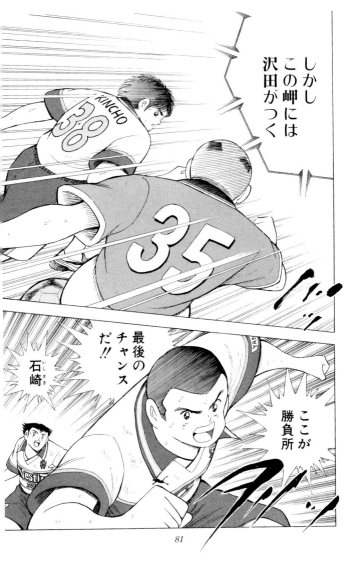

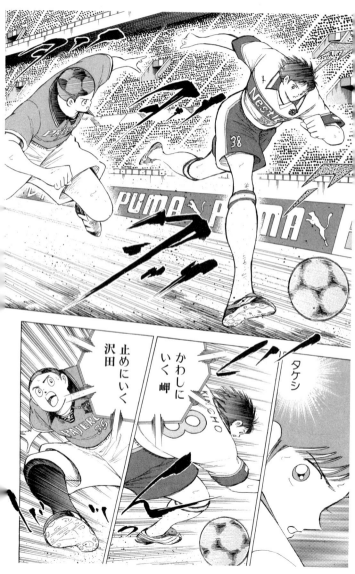

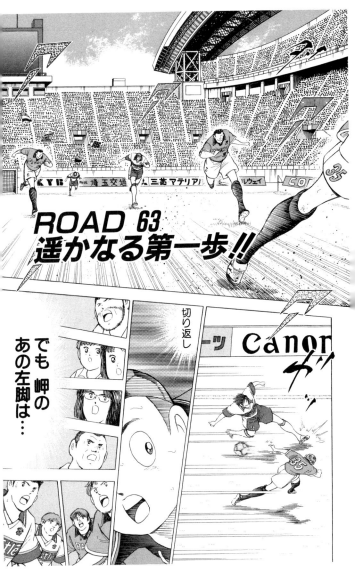

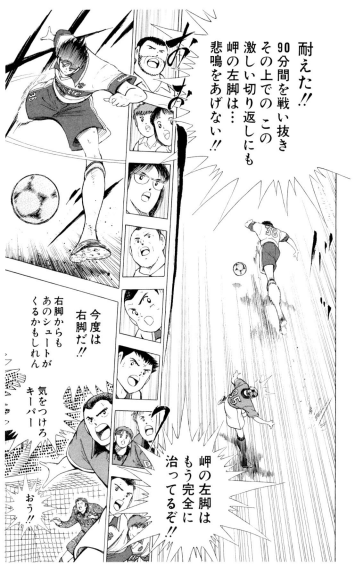

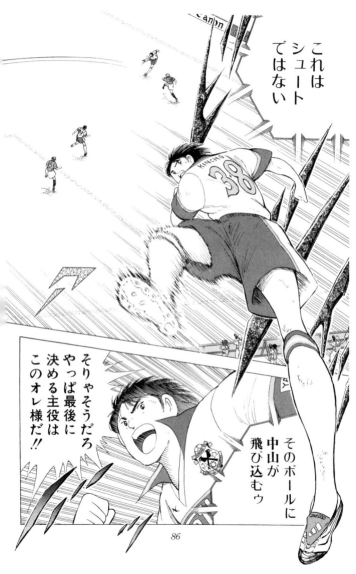

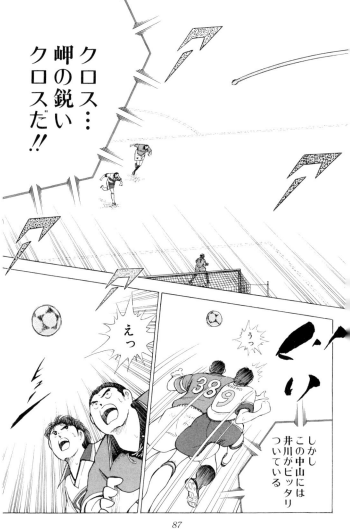

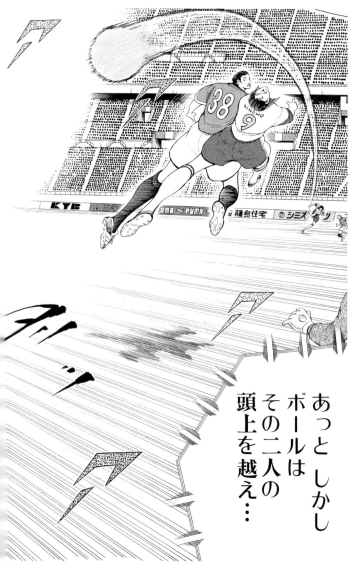

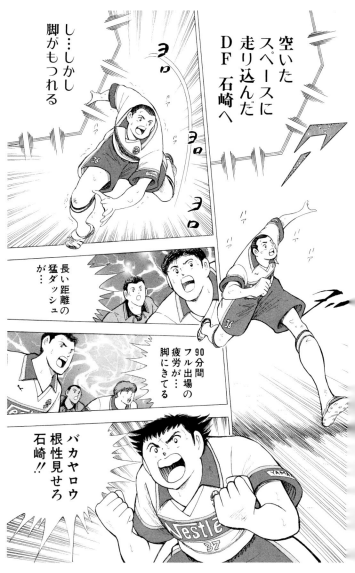

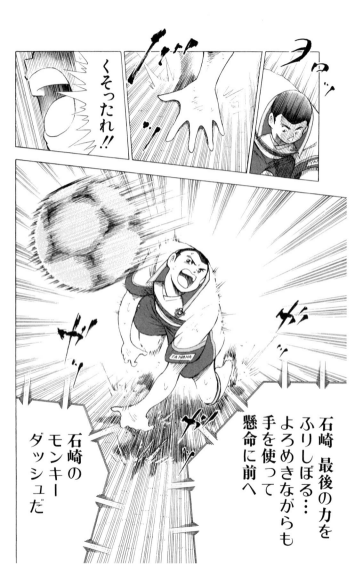

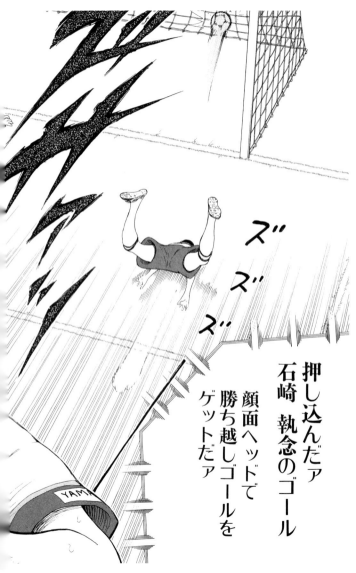

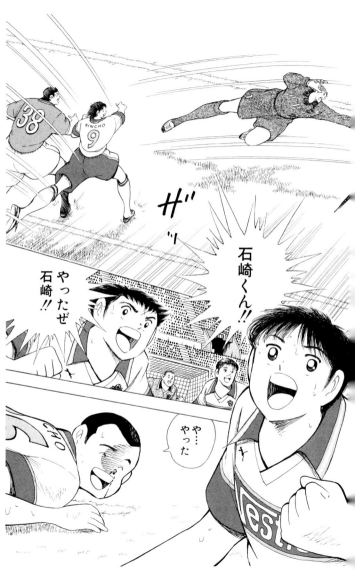

頼りになる男がまた一人増えたってことだ

はい!!

やっと一歩 踏み出せた…

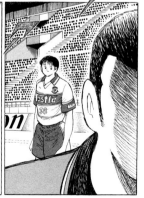

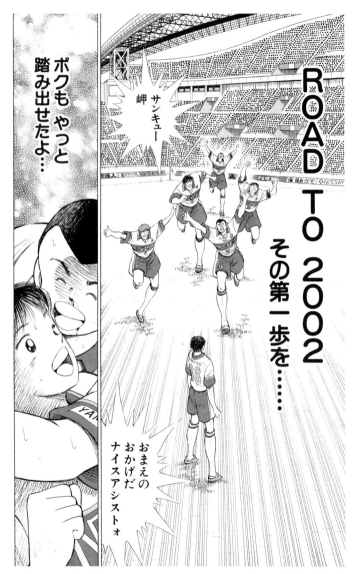

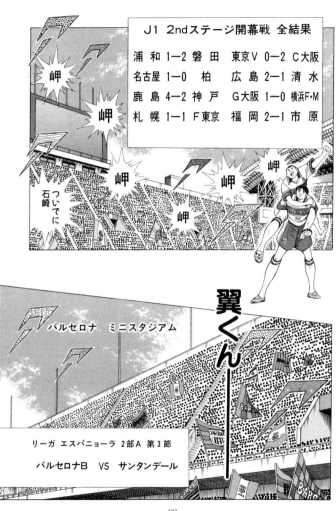

ROAD 64 監督の真意

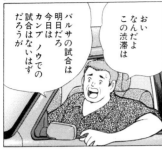

おい なんだよ この渋滞は

バルサの試合は明日だろ 今日はカンプ・ノウでの試合はないはずだろうが

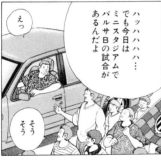

ハッハハハハ… でも今日はミニスタジアムでバルサBの試合があるんだよ

えっ

そう そう

みんな大空翼のプレイが見たくて集まって来てるのさ

ええっ

バルセロナ

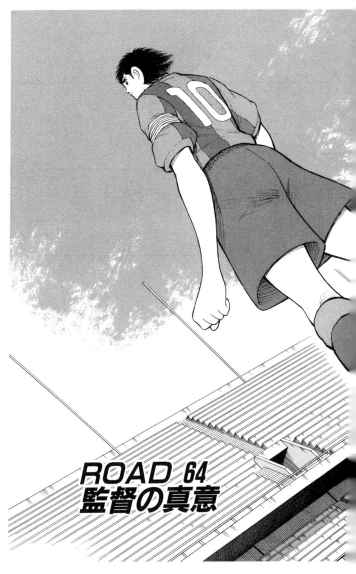

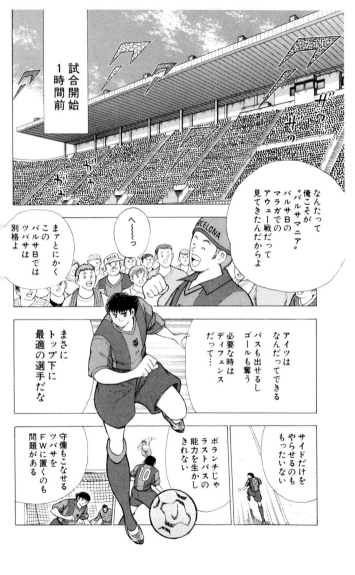

そうか…
ツバサさんは実力がないからBチームに落とされたんじゃない

やっぱりツバサは攻撃的MF…トップ下以外のポジションは考えられないんだ

そうなんだ

へーっ

バルサマニアのサンピエールが言うんだから間違いないな

うまいけど他のポジションにつかせるのはもったいないから…

だったら2部リーグでも本来のポジショントップ下をやらせた方がいいから

もしかしたらそう考えてファンサール監督はツバサさんを…

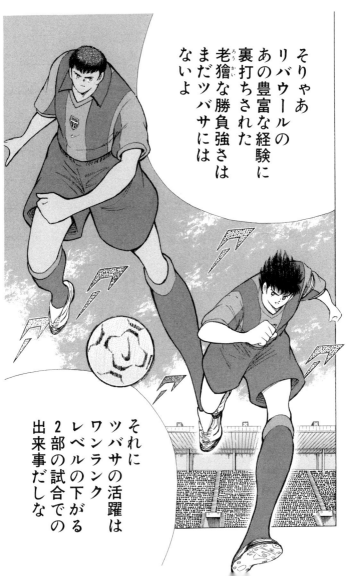

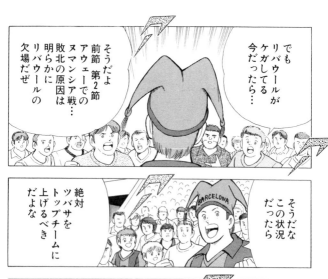

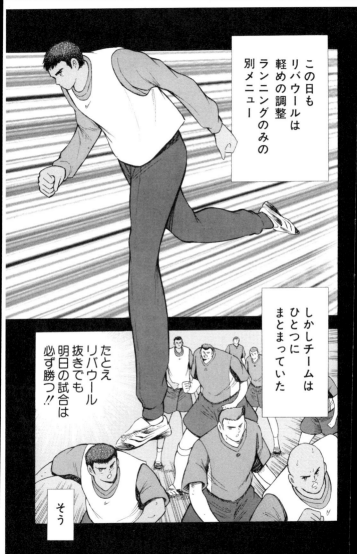

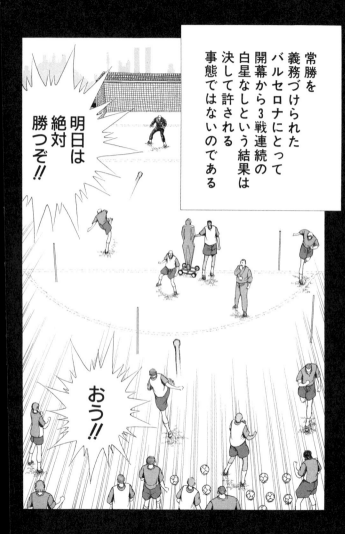

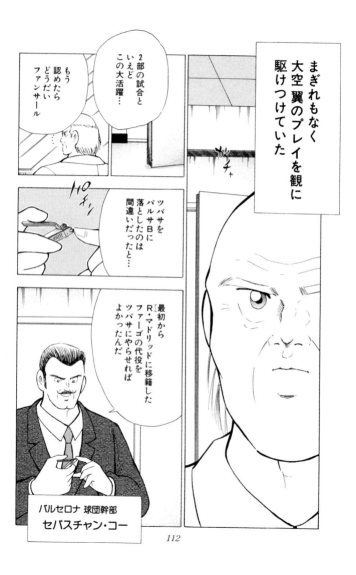

確かに
ツバサは本来
トップ下の選手

だが我々フロントは
右サイドのファーゴの
抜けた穴を埋めるべく
今シーズン 彼を
獲得したんだよ

それは本人も
望んだこと

それに私も
ツバサの
右サイドでの
プレイはあまり
見たくない

私が見たいのは
やはり…
今日のような…

トップでプレイするツバサなんですよ

……

まァいい選手を獲るのは我々の仕事だが

彼らを実際に使い動かすのは君の仕事だ

だがわかってるだろうねファンサール

明日の試合の結果いかんでは我々首脳陣も考えなければいけないんだ

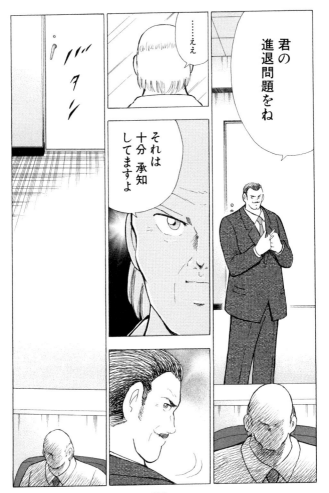

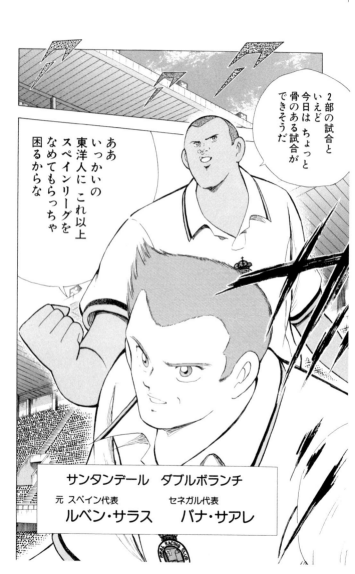

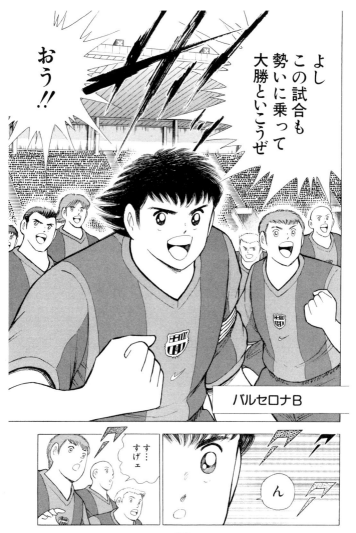

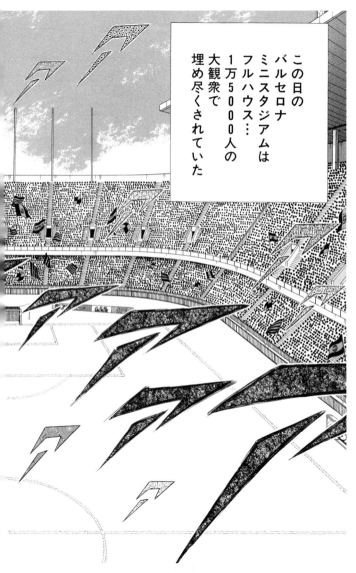

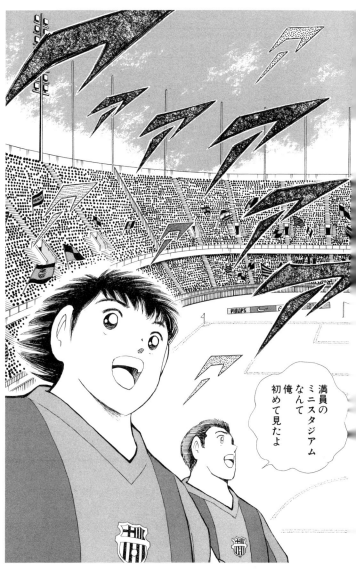

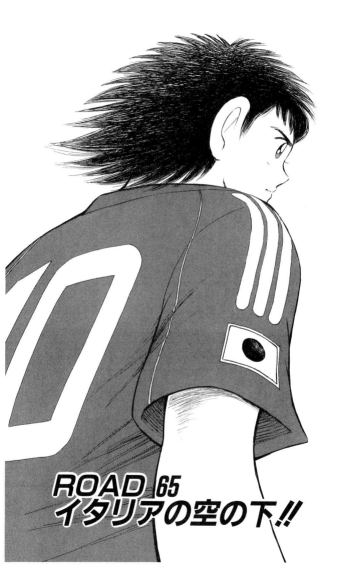

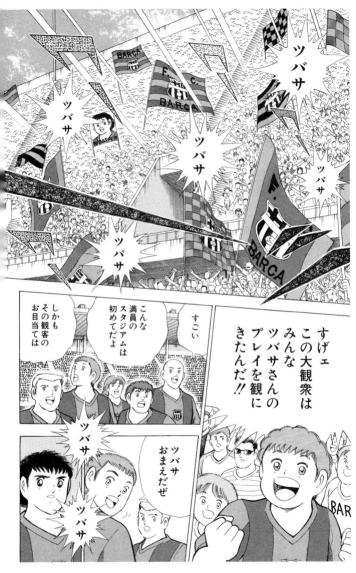

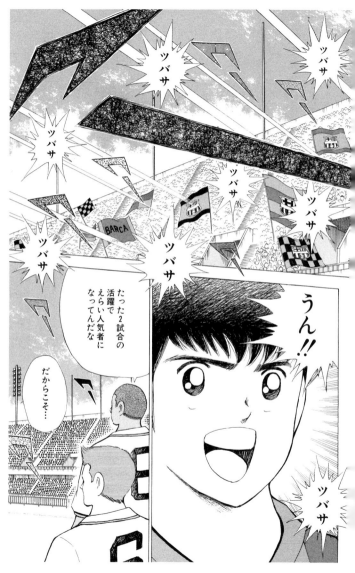

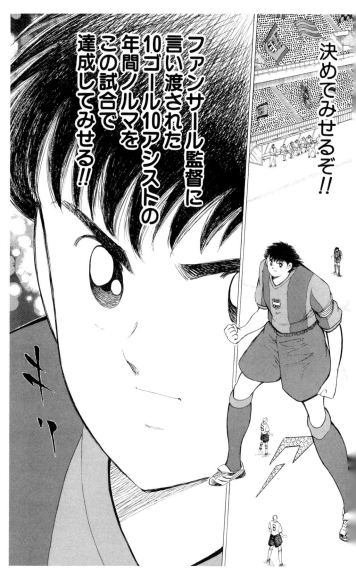

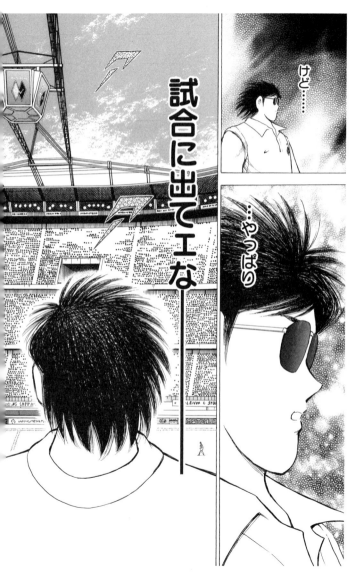

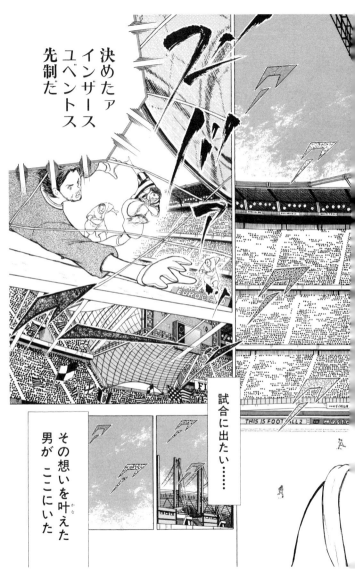

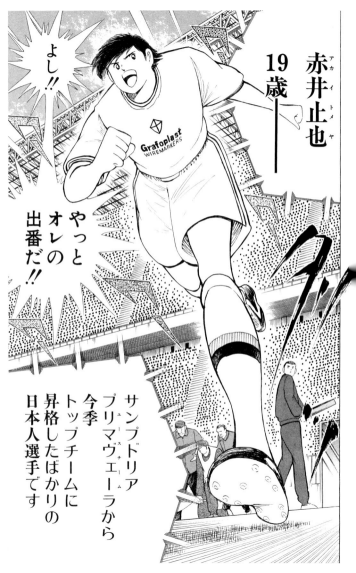

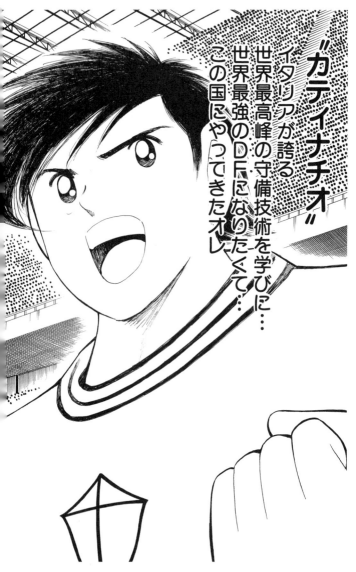

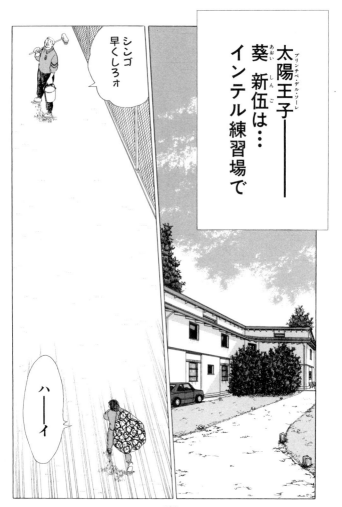

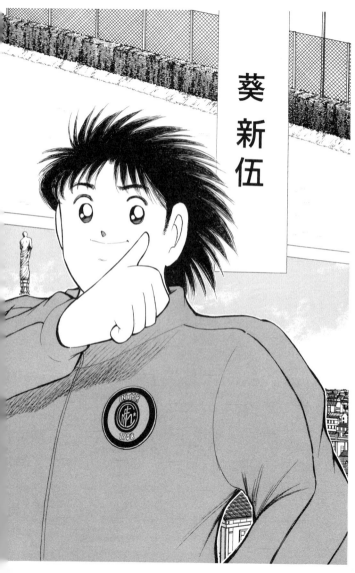

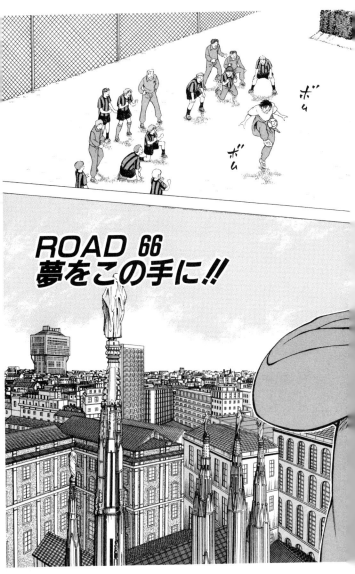

葵 新伍 19歳——
インテル プリマヴェーラを
今季卒業

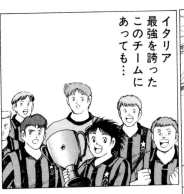

イタリア最強を誇ったこのチームにあっても…

しっかり磨けよ

はーい

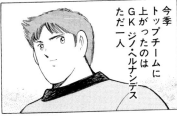

今季トップチームに上がったのはGK ジノ・ヘルナンデスただ一人

出場機会を求め他チームに移籍する者
レンタルされる者

新伍とコンビを組んだFWマッティオはキエーボへ移籍

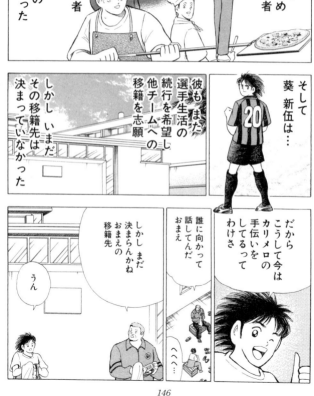

マァ おまえの場合 外国人枠という制限もあるからなァ

うん

この国では当たり前だけど 俺は外国人 イタリア人と同じ実力なら 当然実力ならイタリア人を使う

イタリア選手より実力が上と認められなければこの国でサッカーをすることはできないんだ

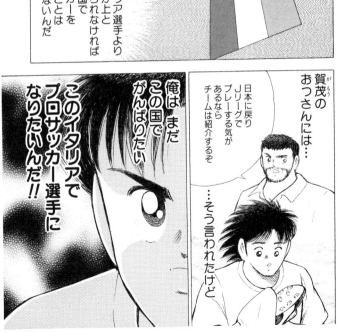

賀茂のおっさんには…

日本に戻りJリーグでプレーする気があるならチームは紹介するぞ

…そう言われたけど

俺はまだこの国でがんばりたい

このイタリアでプロサッカー選手になりたいんだ!!

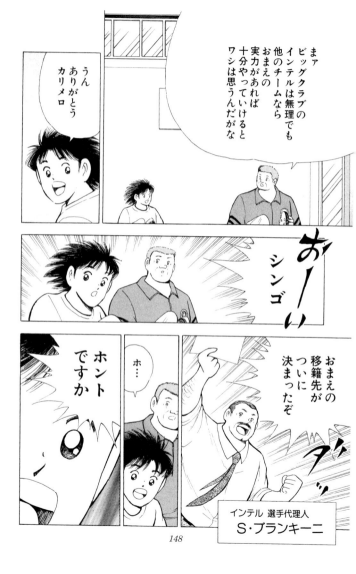

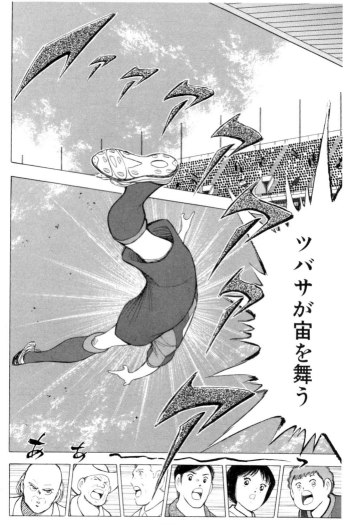

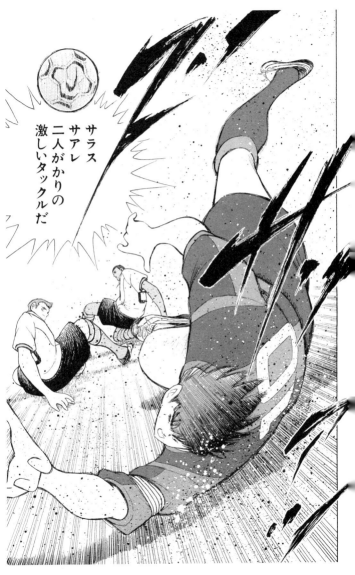

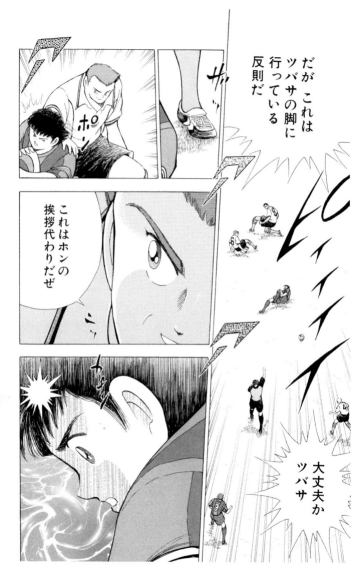

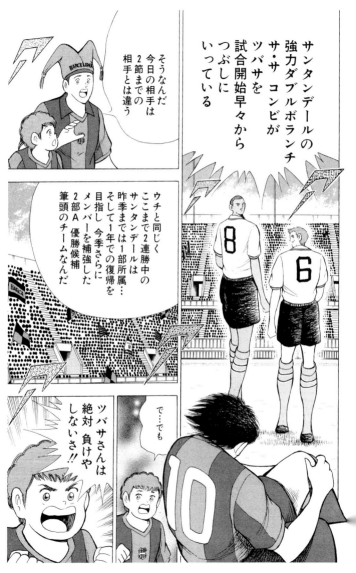

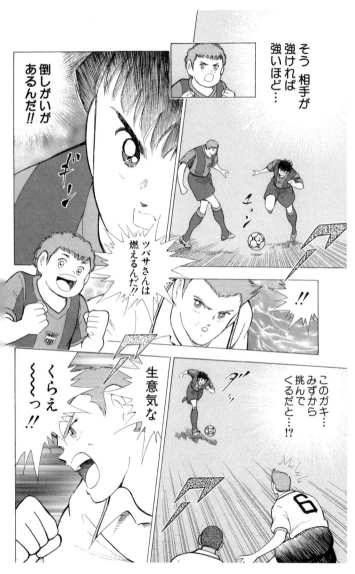

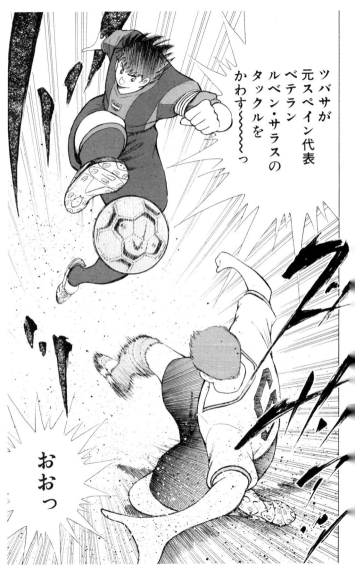

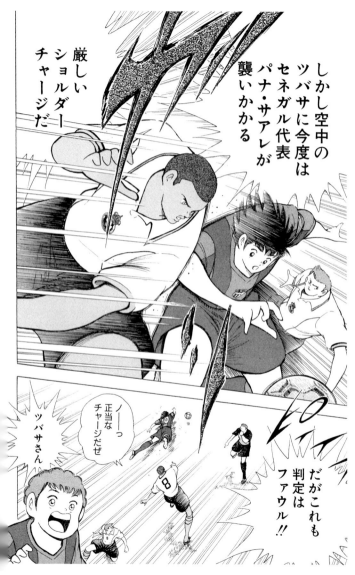

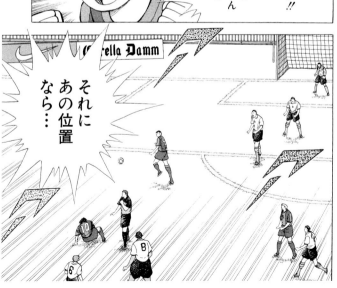

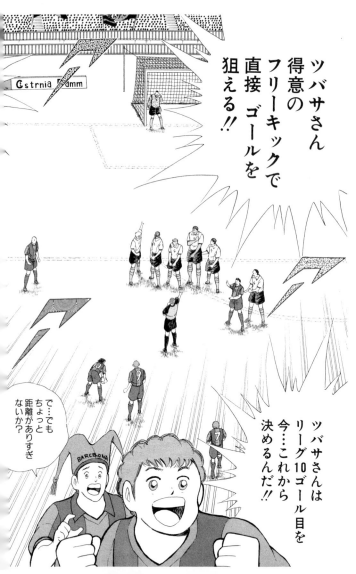

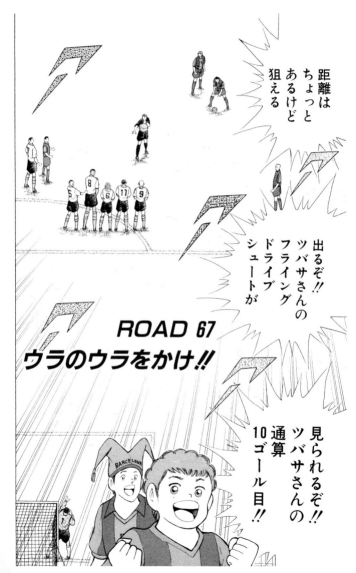

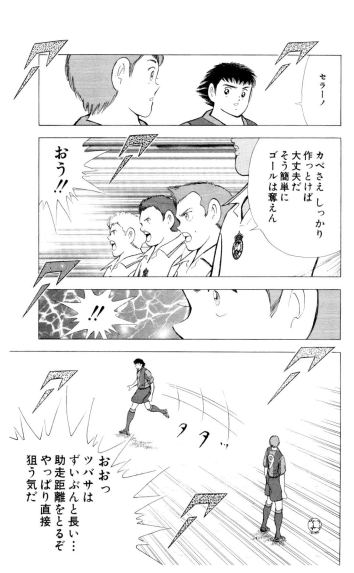

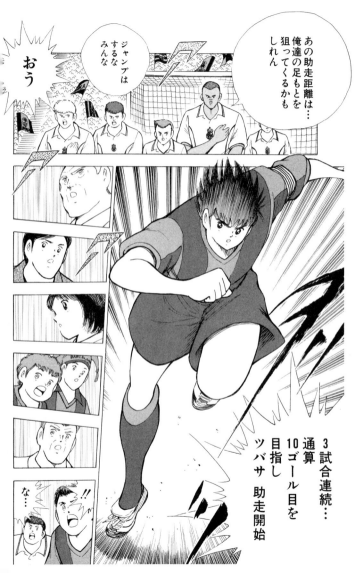

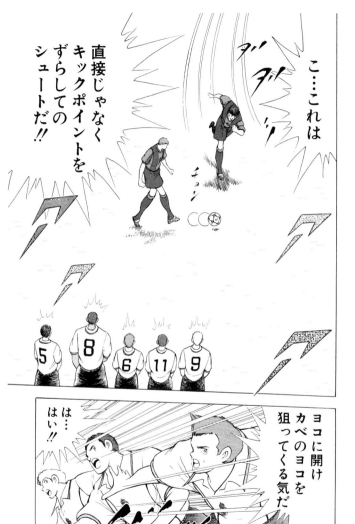

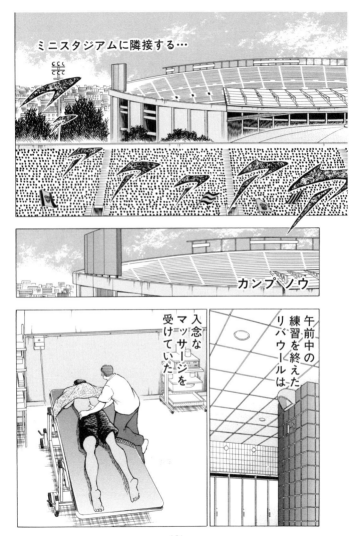

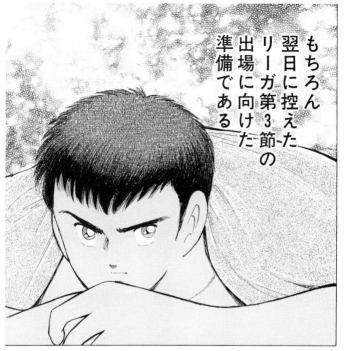

もちろん翌日に控えたリーガ第3節の出場に向けた準備である

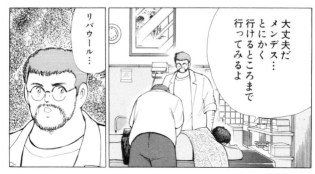

大丈夫だメンデス…とにかく行けるところまで行ってみるよ

リバウール…

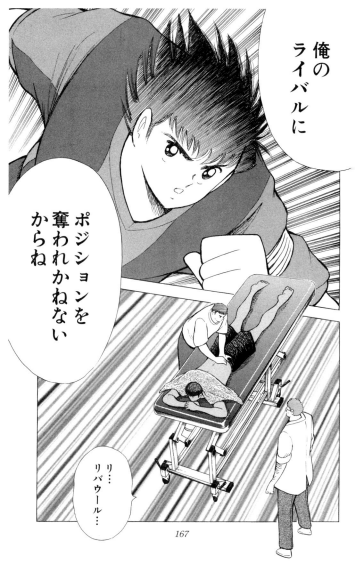

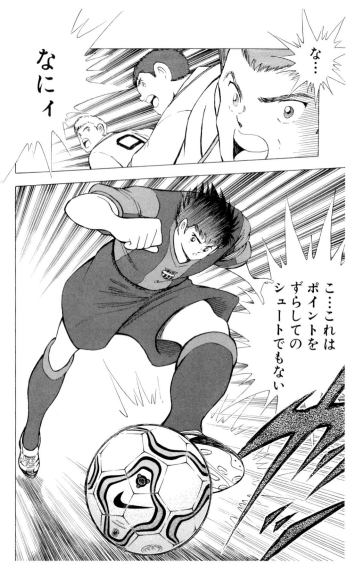

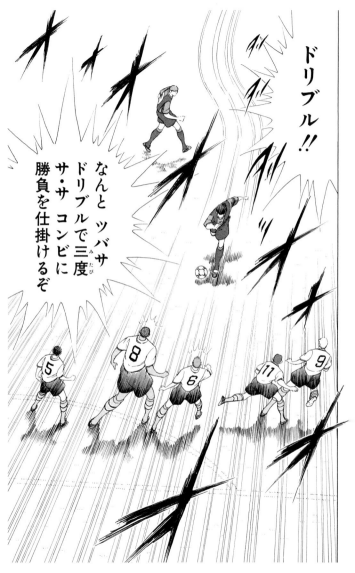

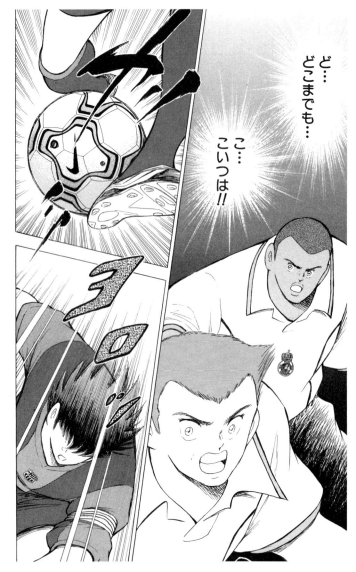

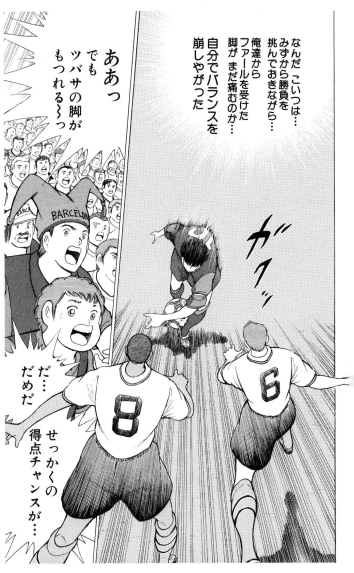

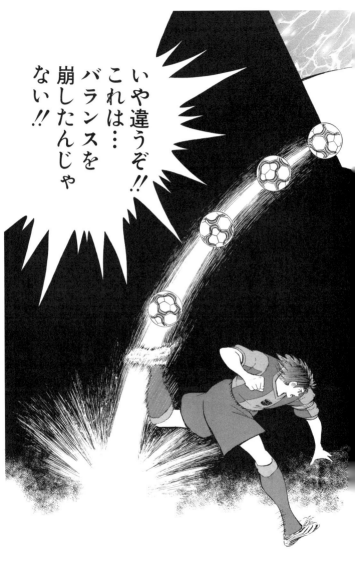

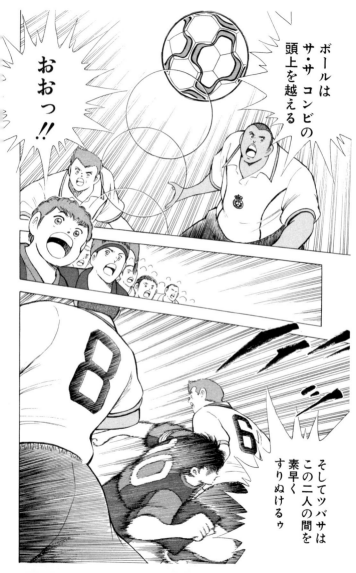

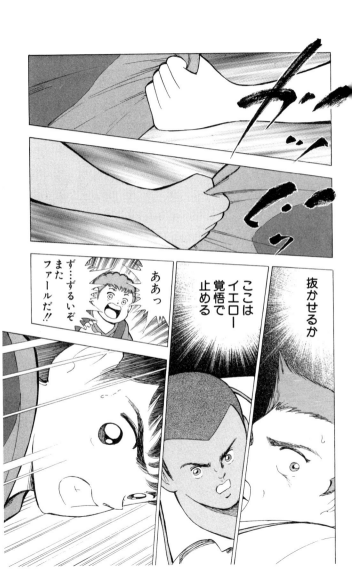

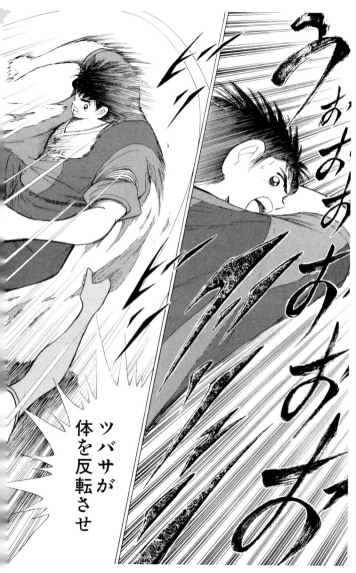

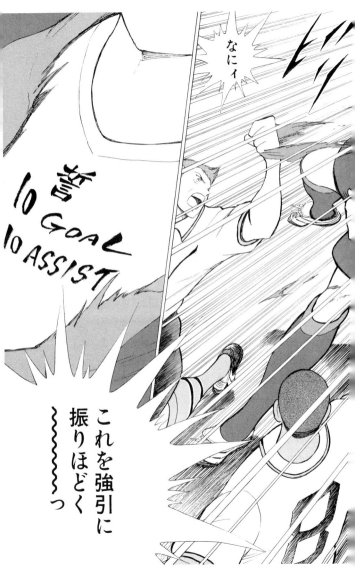

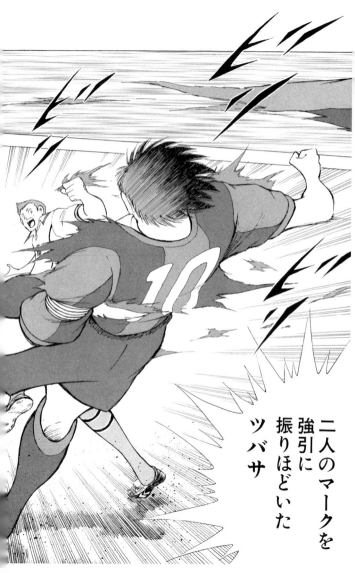

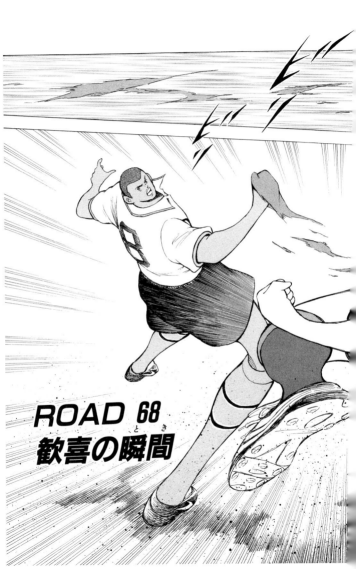

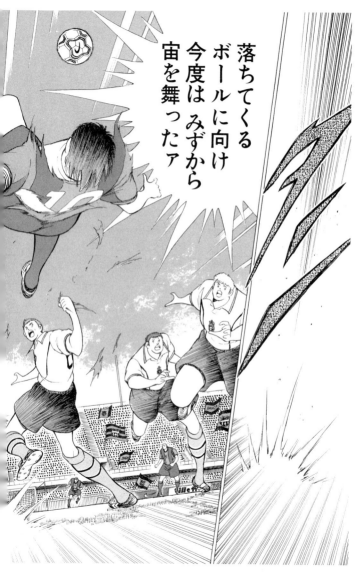

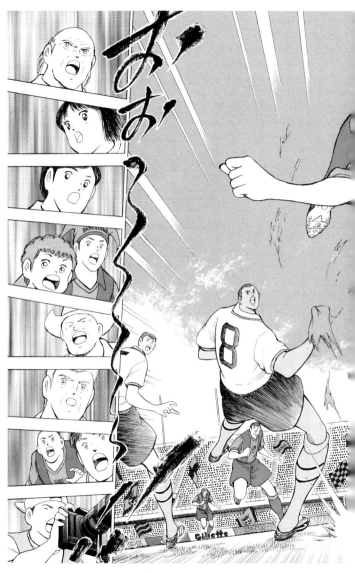

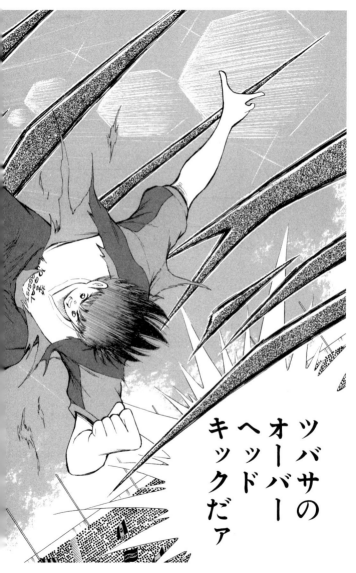

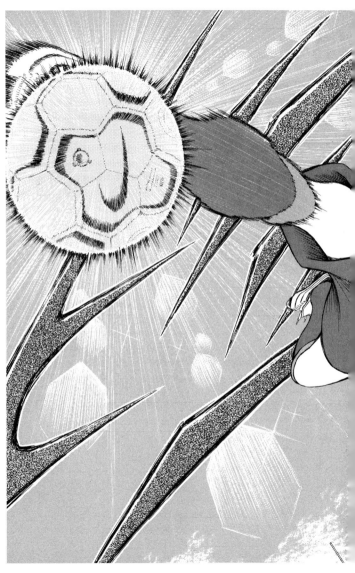

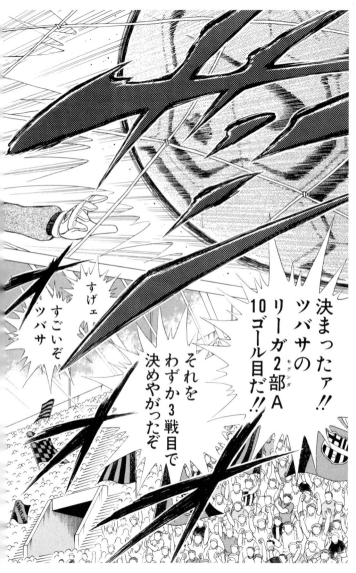

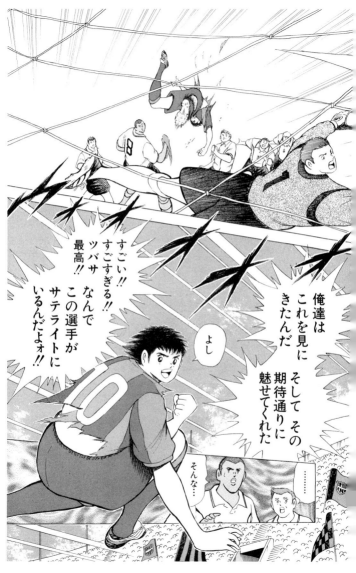

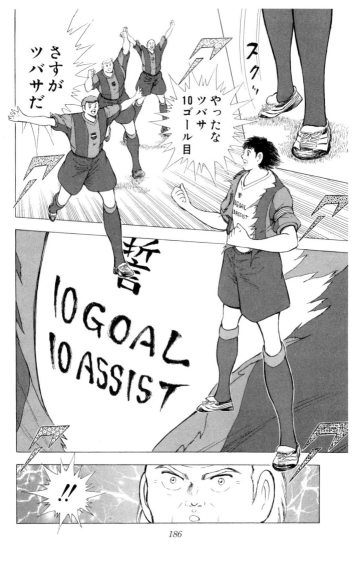

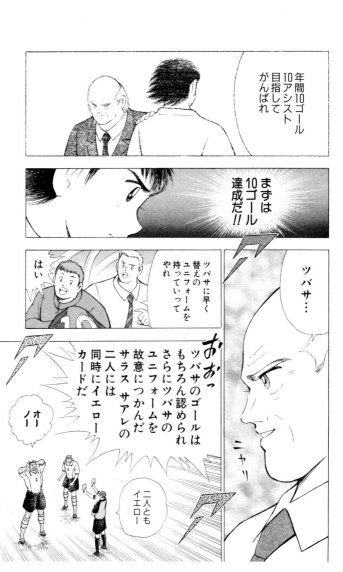

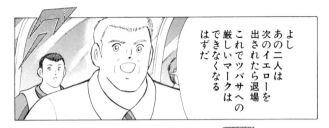

よし
あの二人は
次のイエローを
出されたら退場
これでツバサへの
厳しいマークは
できなくなる
はずだ

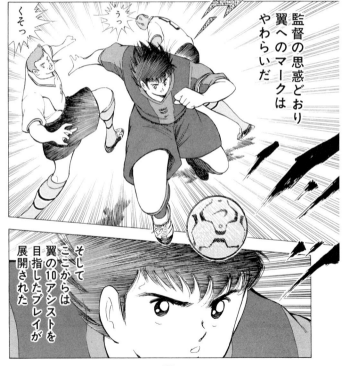

監督の思惑どおり
翼へのマークは
やわらいだ

そしてここからは
翼の10アシストを
目指したプレイが
展開された

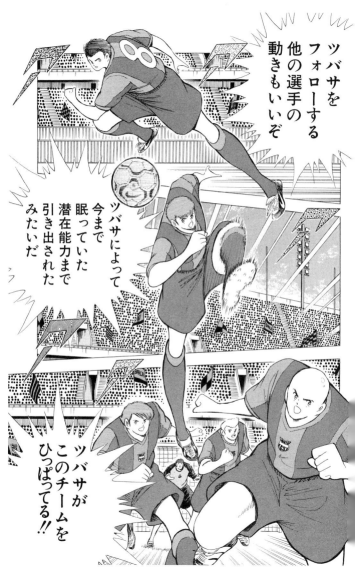

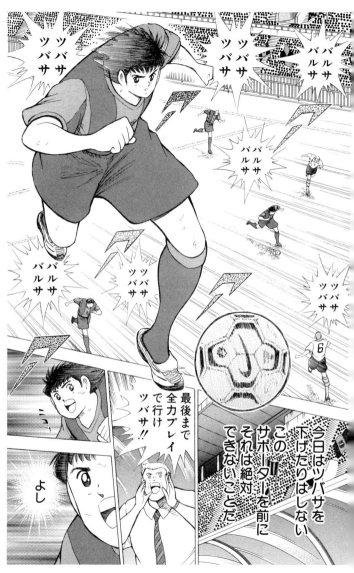

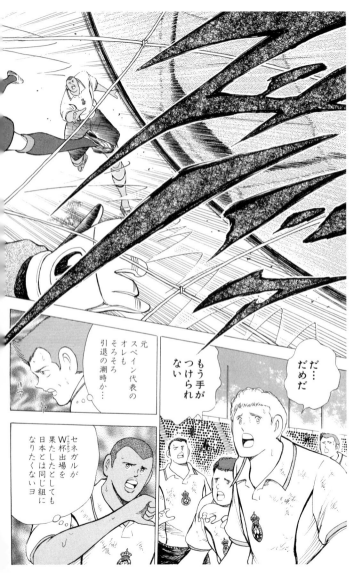

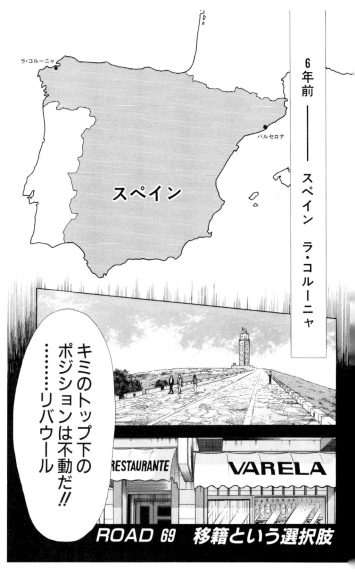

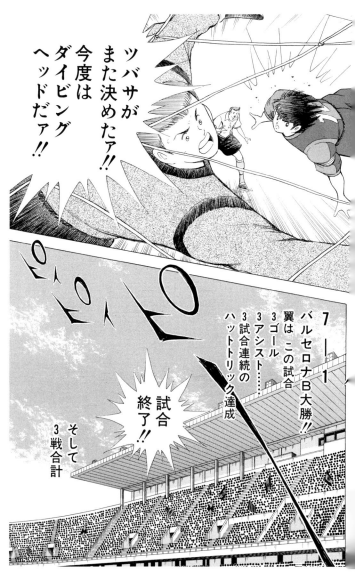

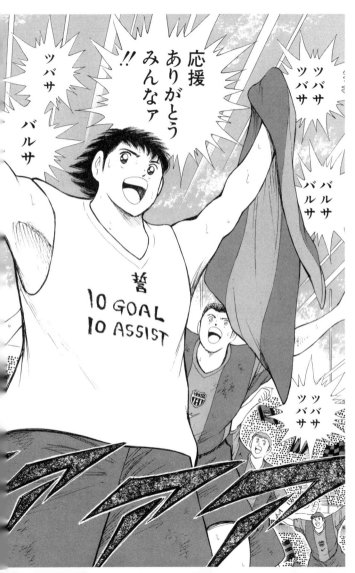

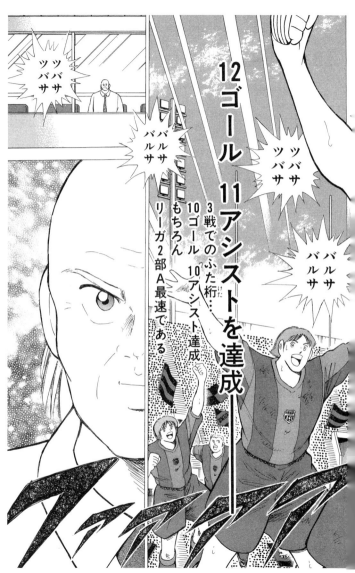

ROAD 69
移籍という選択肢

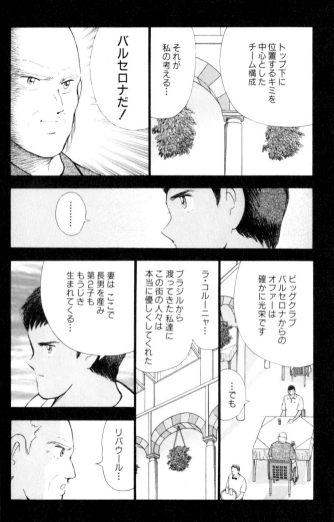

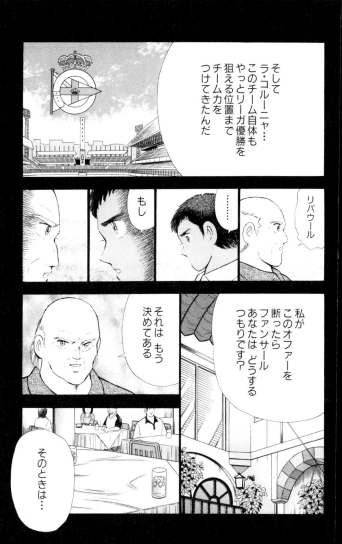

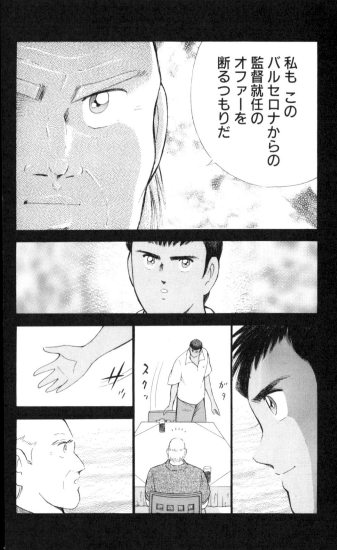

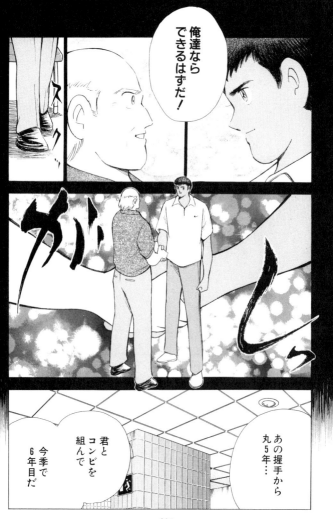

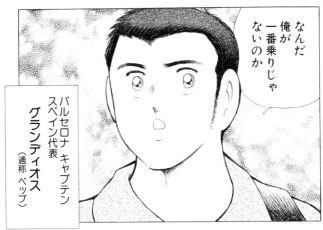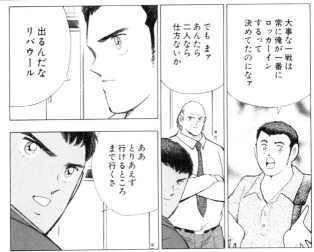

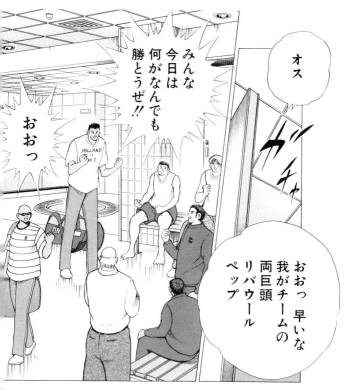

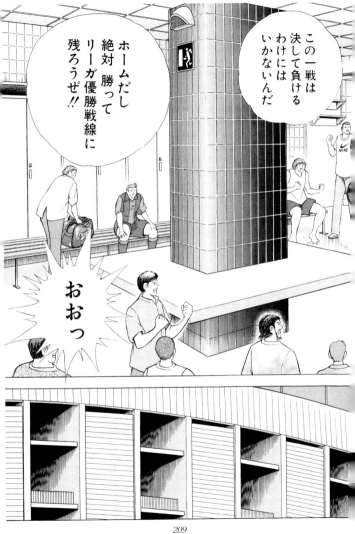

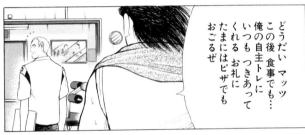

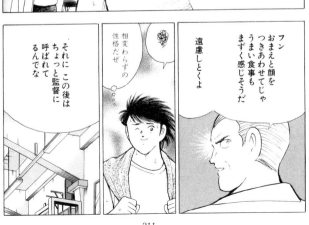

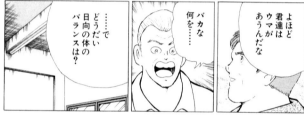
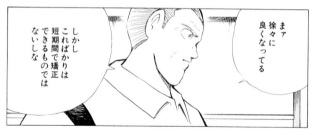

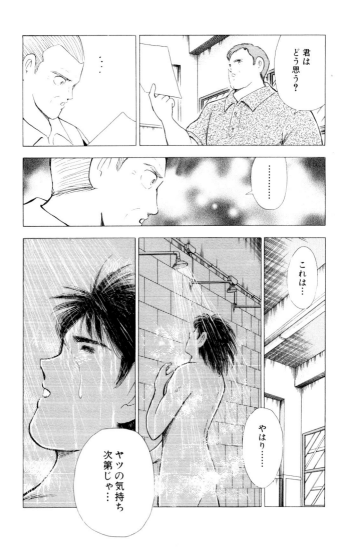

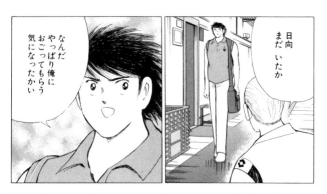

ROAD 70　日向の答え

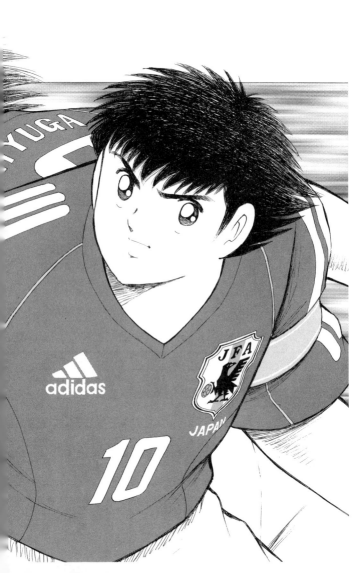

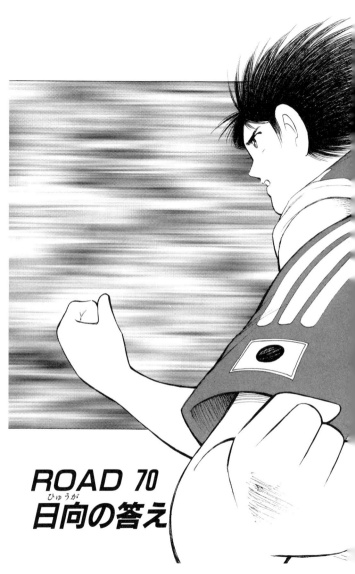

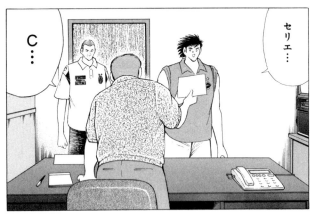

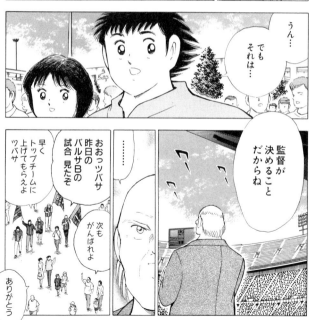

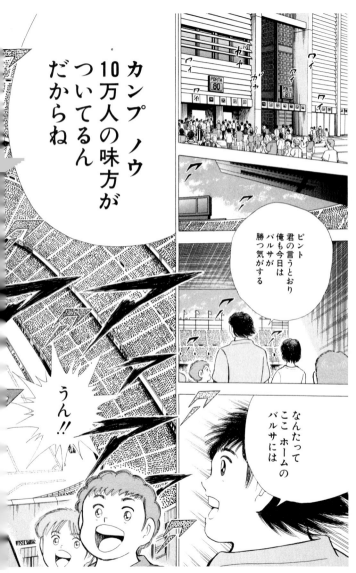

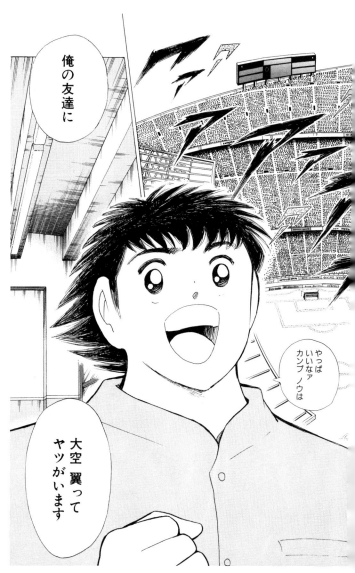

そいつは今季ブラジルのサンパウロからスペインリーグのバルセロナに移籍しました

セリエA開幕戦の後俺はそいつの試合を観にスペインまで行ってきたんです

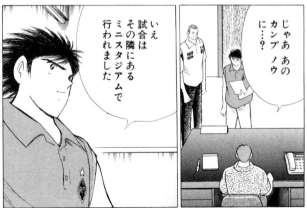

じゃあ あのカンプ・ノウに…?

いえ 試合はその隣にあるミニスタジアムで行われました

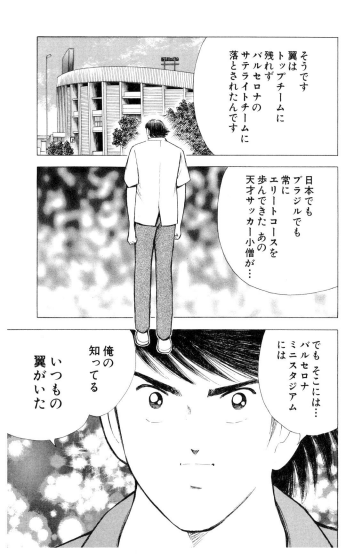

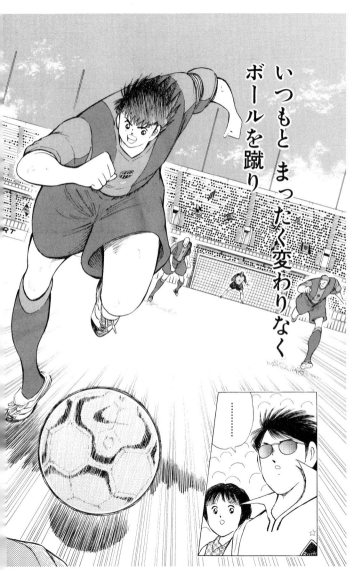

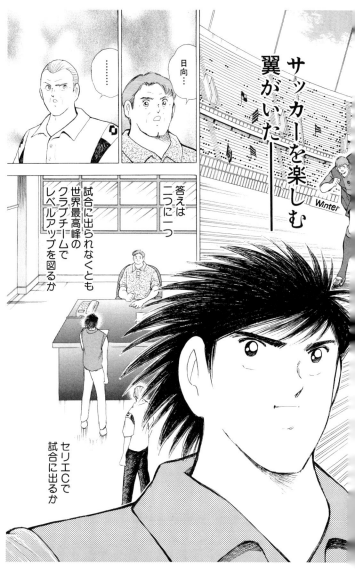

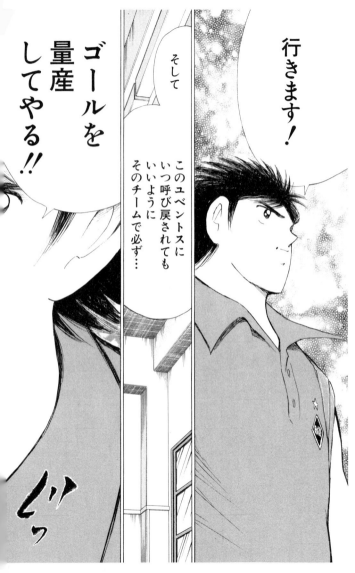

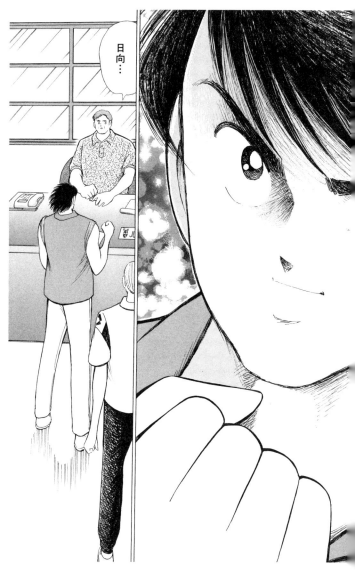

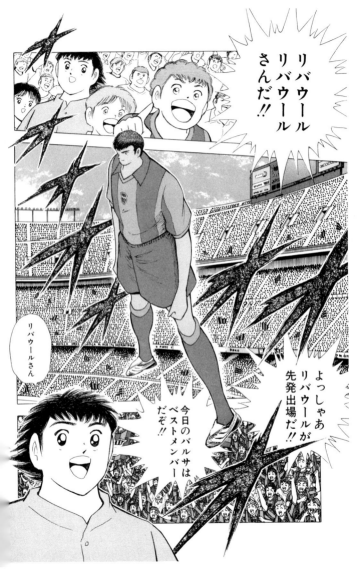

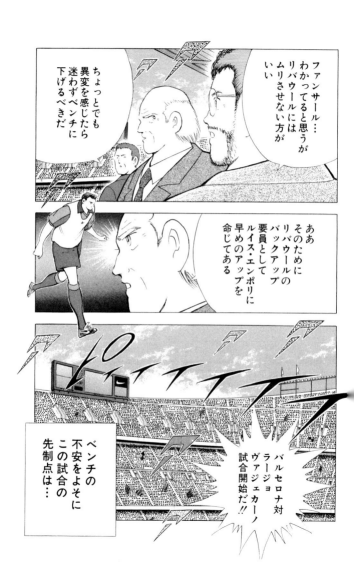

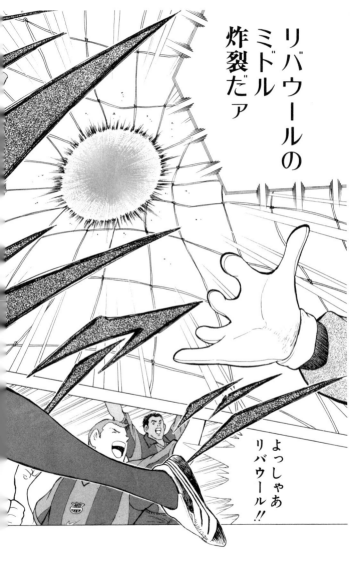

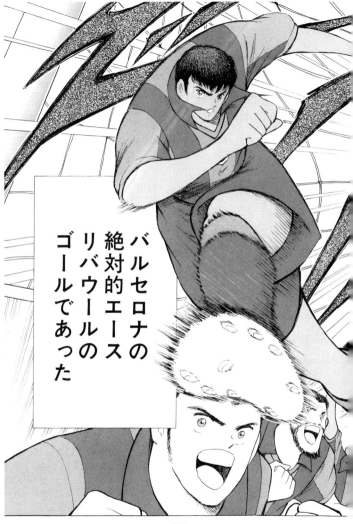
バルセロナの
絶対的エース
リバウールの
ゴールであった

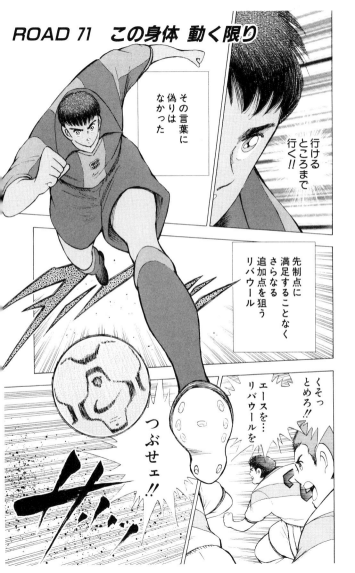

ROAD 71
この身体 動く限り

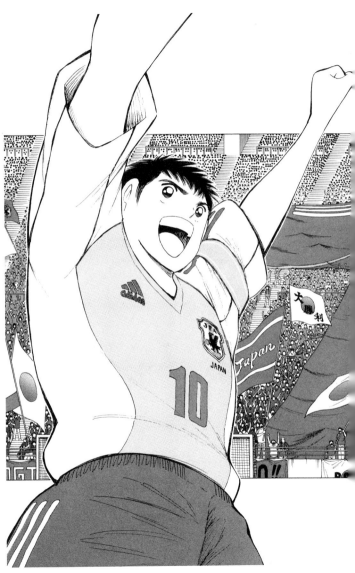

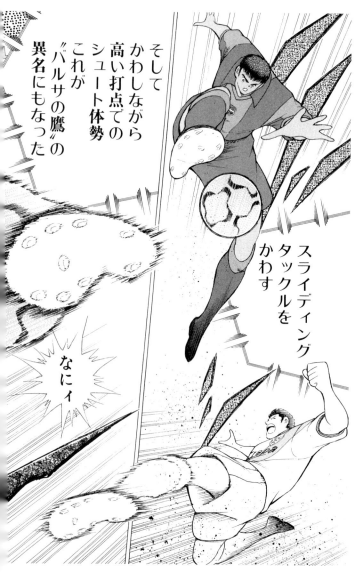

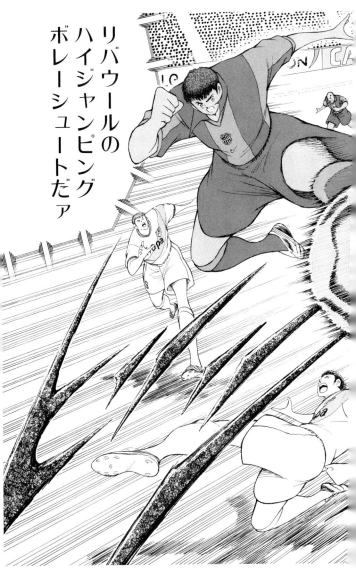

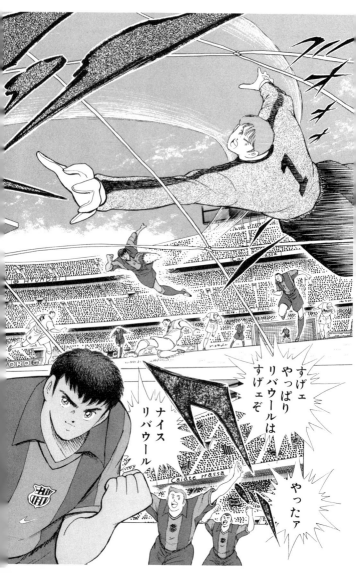

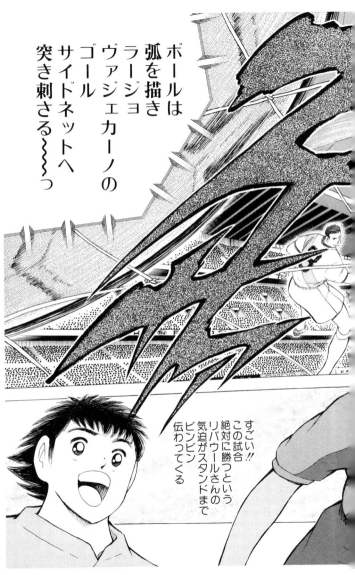

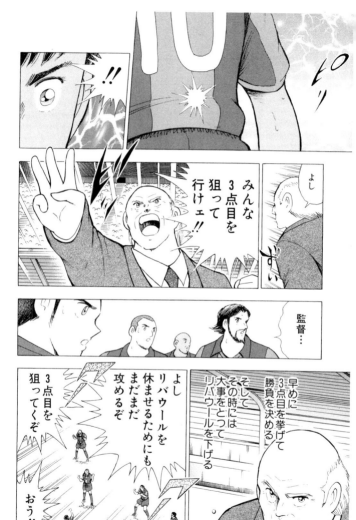

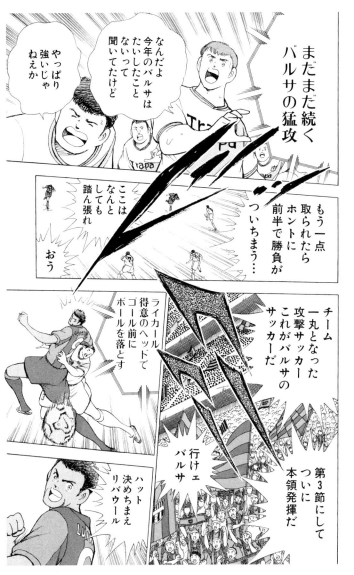

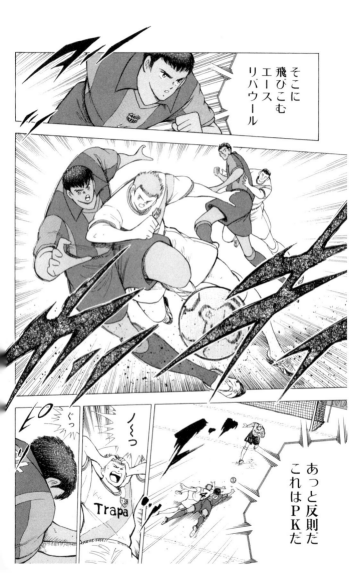

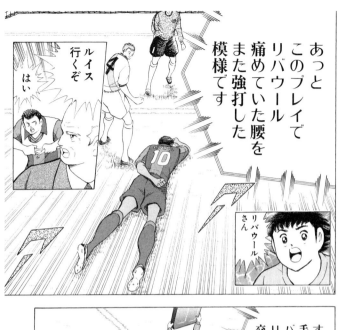

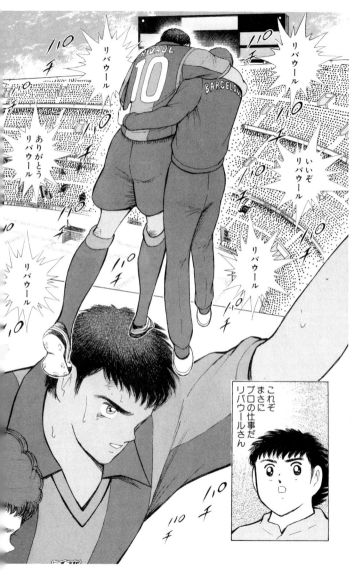

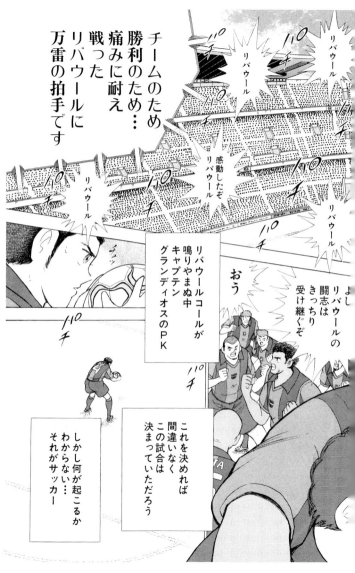

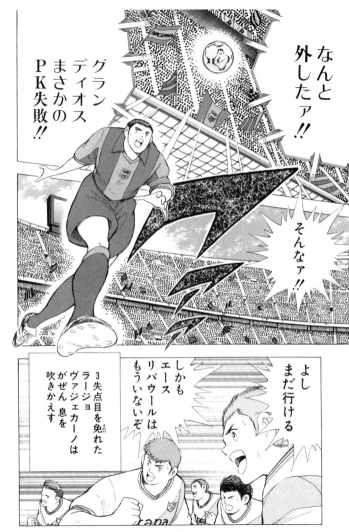

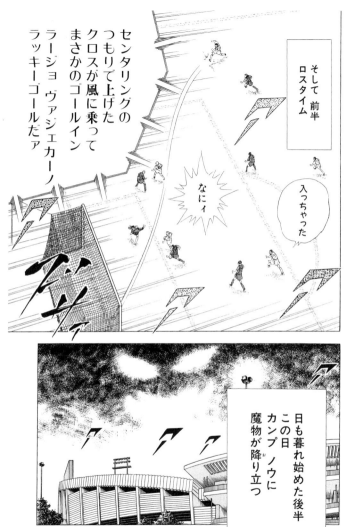

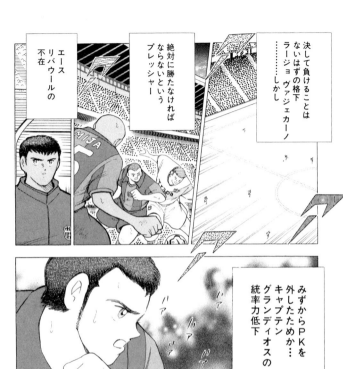

決して負けることはないはずの格下ラージョ ヴァジェカーノ……しかし

絶対に勝たなければならないというプレッシャー

エース リバウールの不在

みずからPKを外したためか…キャプテン グランディオスの統率力低下

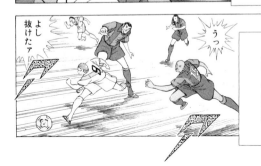

さらに前半猛攻を仕掛けたその反動によるスタミナの消耗

よし 抜けたァ

うっ

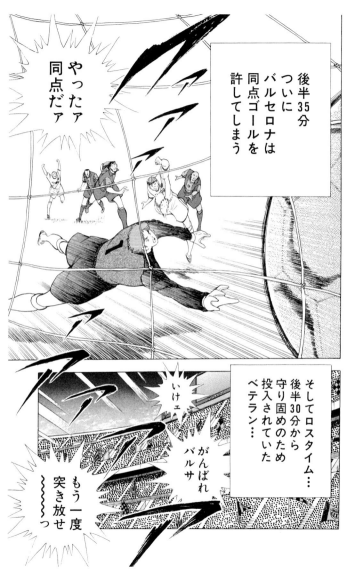

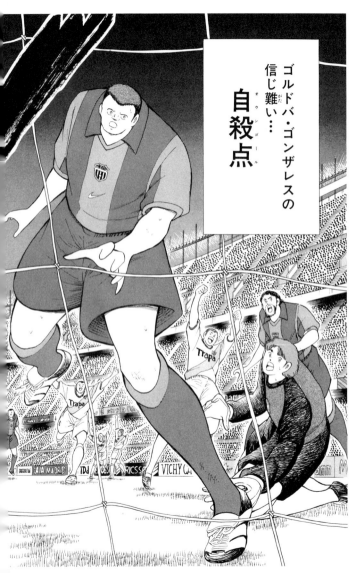

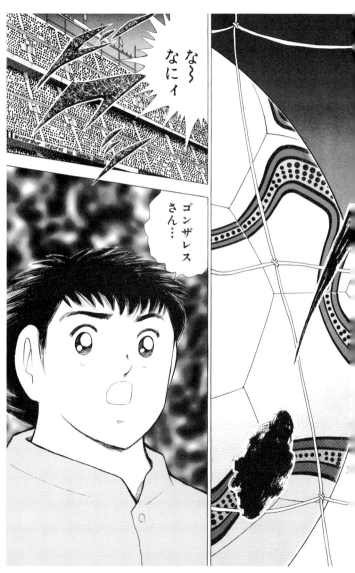

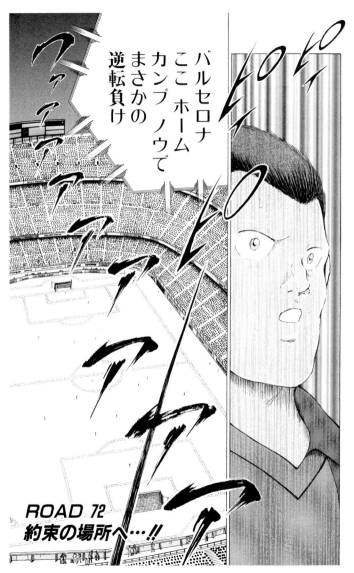

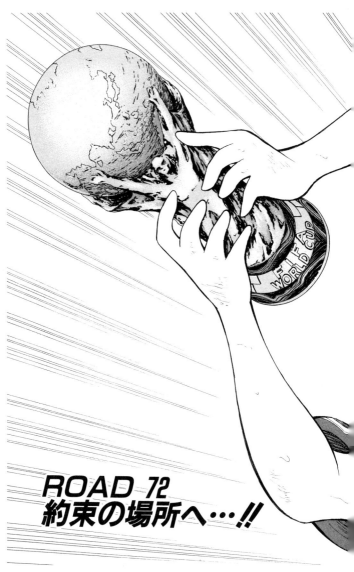

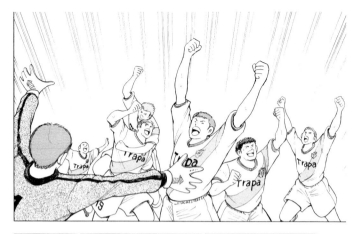
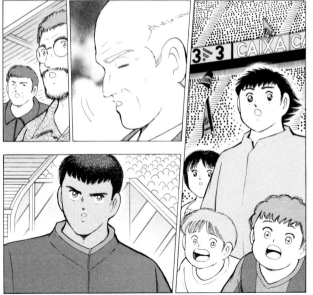

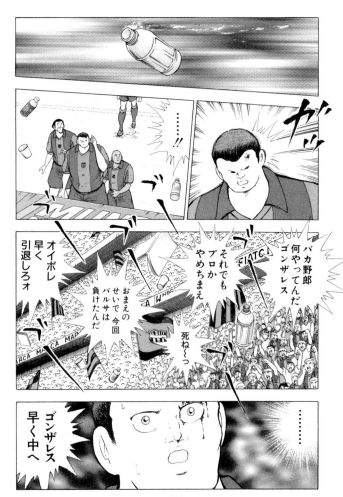

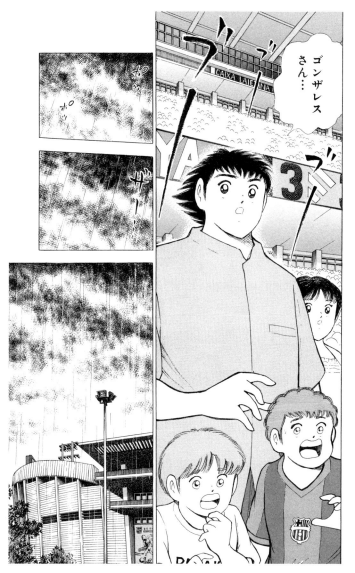

バルセロナ 悪夢のリーガスタート

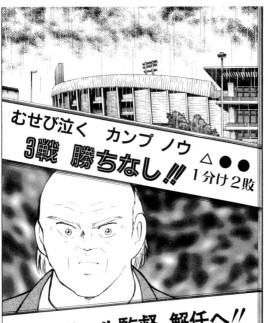

むせび泣く カンプ ノウ
3戦 勝ちなし!! 1分け2敗 △●●

ファンサール監督 解任へ!!

次節アウェー セルタ戦
リバウール欠場!!
チームに帯同せず
バルセロナに残り調整

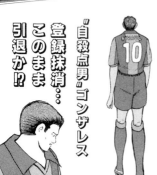

"自殺点男"ゴンザレス
登録抹消…
このまま
引退か!?

ファンサール監督 体調不良

セルタ戦はモウラGKコーチが指揮

これは事実上の更迭か!?

次期監督人事 急加速!!

元ローマ監督カルロッペ氏有力?
球団幹部セバスチャン氏 語る

選手はセルタ戦に向け懸命の調整

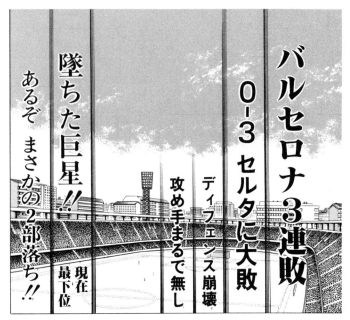
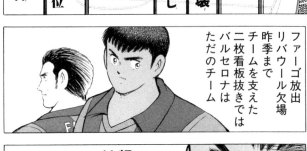

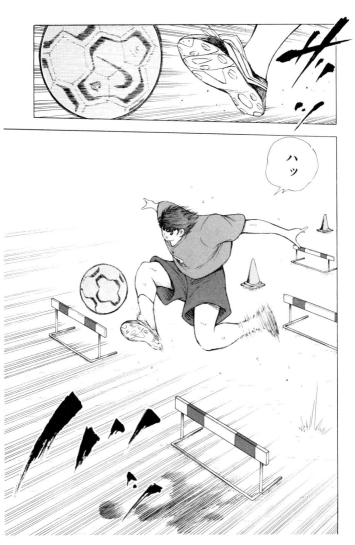

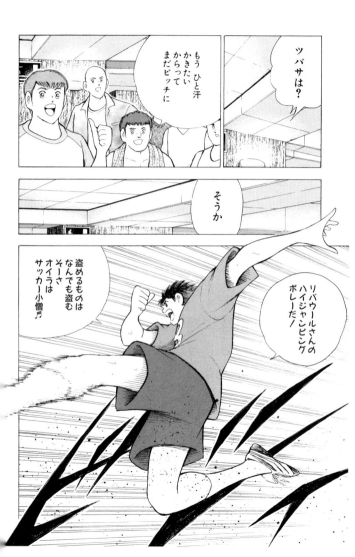

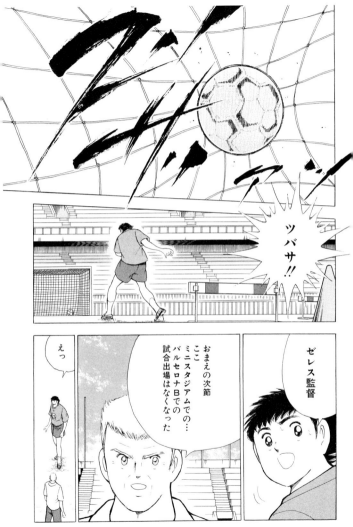

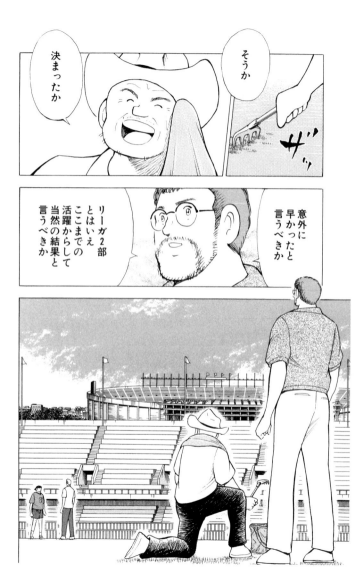

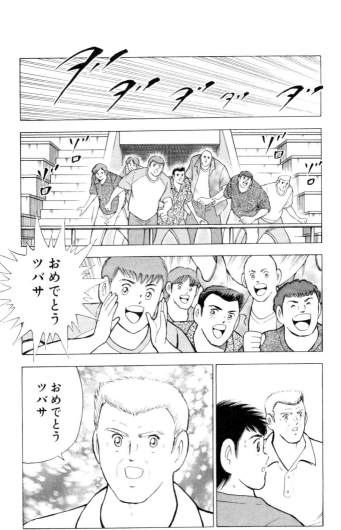

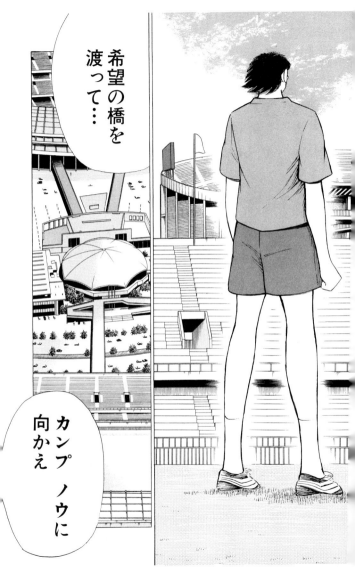

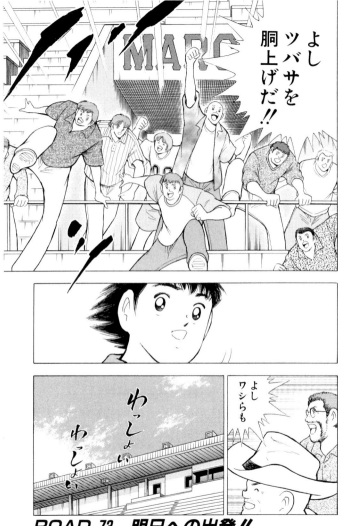

ROAD 73 明日への出発!!

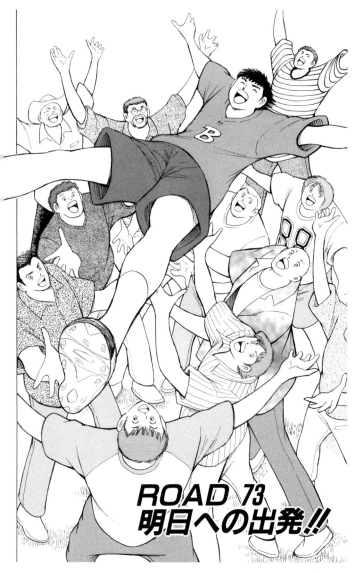

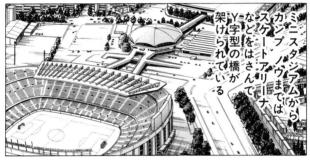

ミニスタジアムからカンプノウまではスケートアリーナなどをはさんでY字型の橋が架けられている

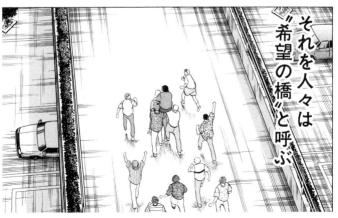

それを人々は"希望の橋"と呼ぶ

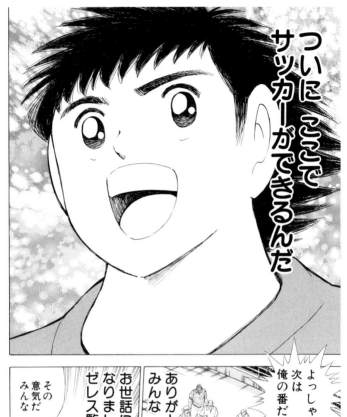

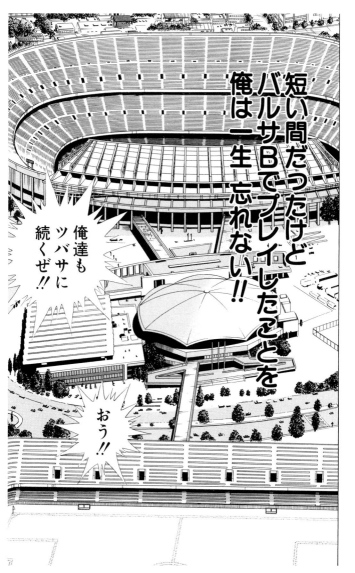

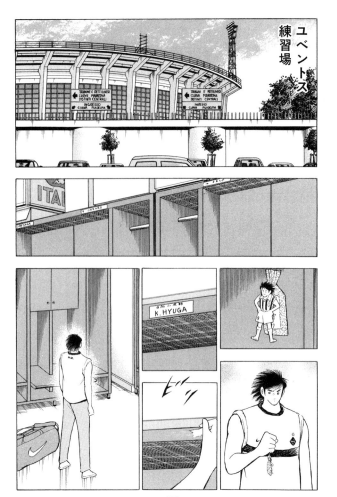

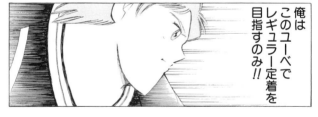

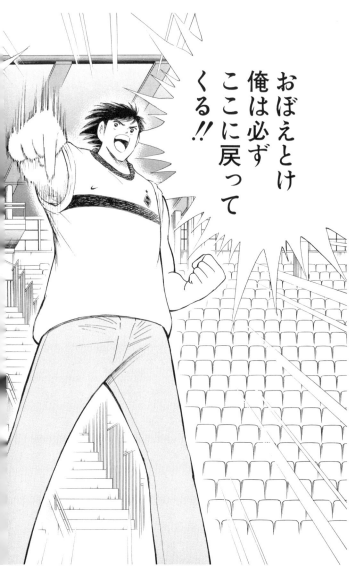

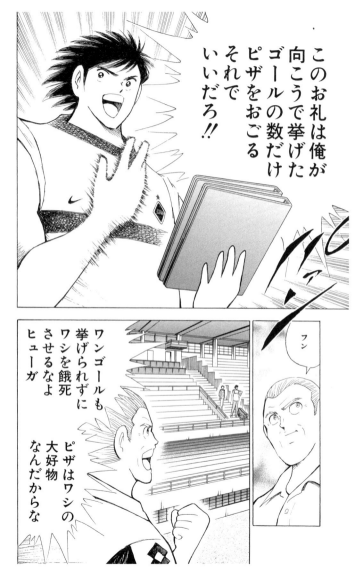

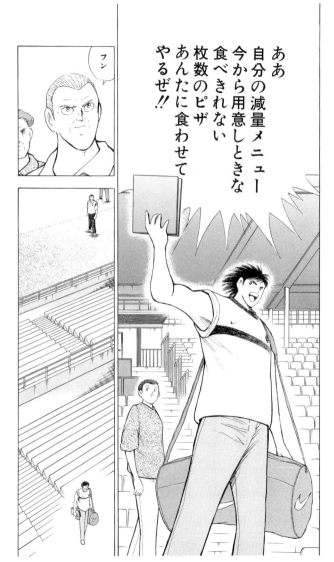

キャプテン翼ROAD TO 2002⑤(完)

||Del Piero Special Interview||

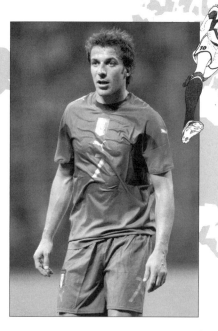

『デル・ピエロ』スペシャルインタビュー!!

イタリアが誇るファンタジスタが「キャプテン翼」を語る!

アレッサンドロ・デル・ピエロ
Alessandro Del Piero

PROFILE
1974年11月9日生まれ。イタリアの名門ユヴェントスの〝シンボル〟として様々なタイトルを獲得。テクニックに優れ、プレーに豊富なバリエーションを持つFW。左サイドからゴール前にドリブルで切れ込むプレーを得意とし、ゴール前左45度は「デル・ピエロ・ゾーン」と呼ばれ、数多くの美しいゴールを決めている。

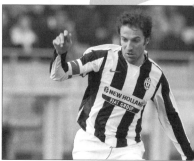

|| Del Piero Special Interview ||

子供の頃の僕は、とにかく『ホーリー&ベンジ』（『HOLLY & BENJI』＝『キャプテン翼』のイタリア語版タイトル）の放送が待ち遠しくて仕方なかった。

初めて『ホーリー&ベンジ』を見たのは確か10歳くらいの時だったと思うけど、すぐにハマったんだ。毎回、初めてアニメで見て、すごく楽しみで、一話も逃さないように注意していたことを覚えてるよ。

好きなキャラクターは、もちろん、たくさんいる。まずはやっぱり主役の大空翼（ホー

初めてアニメで見て、すぐにハマったんだ。

リー）。彼はピッチの中だけじゃなく、ピッチの外でも素晴らしい選手だよね。彼が持っているサッカーに対する情熱と愛情、それに強い精神力……そういったものに、とても惹かれたんだ。そして、僕自身もそういったものを身に付けられるように、常に意識してこれまでやってきた。だから、今では翼に負けないくらい、サッカーに対する情熱、愛情、そして強い精神力が自分にはあると思ってるよ。

それから、翼のパートナーであり、ライバルでもある岬太郎（トム・ベッカー）も好き

297

|| CAPTAIN TSUBASA ROAD TO 2002 ||

だね。彼はコンビを組む相手として最高の選手だ。テクニック的にも洗練されていて、決定機を演出するだけじゃなく、自らゴールを決めることもできる。ポジションが僕とかぶることもあって、かなり親近感を持って見ていたよ。そして重要なのが、彼も翼と同じく人間的にもとても魅力的な人物だということ。優れたサッカー選手になるためには、内面も磨く必要があるということ

そしてパスではなく自らシュートを放つ！！

ナイスゴール岬！！

決まったァっ

やったァ

を、彼らは教えてくれているよね。

三杉淳（ジュリアン・ロス）も、翼と同じくらい思い入れのある登場人物だね。彼には、初めて登場した時から感動させられた。心臓の病気という大きなハンデと戦いながらも最高のプレーをしようと頑張っている彼のことは、誰しも応援せずにはいられないんじゃないかな。

そして翼の最大のライバル、日向小次郎（マーク・レンダース）。彼は真のセンターフ

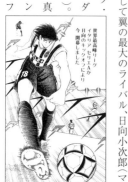

世界最高峰リーグイタリア・セリエAか日向のキックオフにより今開幕しました

打てるようになるのか教えてもらうんだけど（笑）。

||Del Piero Special Interview||

オワードだ。パワフルかつ、凄まじく強烈なシュートの持ち主でもある。それだけじゃない、ガッツもすごいよね。そう言えば、日向はユーヴェントスでプロになったんだろう？　残念ながら、まだそのシリーズは見てないんだ。もし、ホントに日向がユーヴェに来たら、どうすればタイガーショットが打てるようになるのか教えてもらうんだけど（笑）。

最後に、立花兄弟（ジェメッリ・デリック）も挙げておこう。彼らの空中技を初めて見た時は驚いたよ。「こんな技があったなんて！」

日向がユーヴェに来たら、どうすればタイガーショットが

って（笑）。とにかく、彼らの技はいつだって最高だし、ああいったアイデアを考えついた高橋先生はホントにすごい。子供の頃、練習が始まる前に、よく友だちと立花兄弟の空中技に挑戦していたんだ。残念ながら、一度だって成功したことはなかったけれど（笑）。

『ホーリー＆ベンジ』に出てくるシーンはどれも印象に残るものばかりだけど、あえて3つ挙げるとすれば、まずは翼と若林（ベンジ）が出会うシーン。次は、岬が引っ越しのためにチームメイトへ別れを告げるシーン。チームメイトが

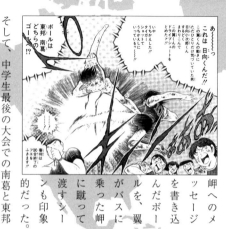

そして、中学生最後の大会での南葛と東邦の決勝戦。4－4で終わったあのゲームは、最後の最後までどういう結末になるかわからなくてドキドキしたよ。『ホーリー&ベンジ』の必殺技を真似したか

サッカーに対する良い印象を与え、夢中にさせてくれるんだ。

って？（笑）さっきも言ったように、立花兄弟の空中技も真似したし、オーバーヘッドシュートなんかもよく真似したよ。それから、必殺技を真似するだけじゃなくて、キャラクターの振る舞いを真似ることもよくあったな。例えば、僕は子供の頃、いつもユニの袖を肩までまくり上げてたん

||Del Piero Special Interview||

だ。そう、日向の真似をしてたのさ。

今後の『ホーリー&ベンジ』に望むことは、これまでどおり、サッカーの持つ楽しさや情熱を子供たちに伝えていく作品であってほしい。『ホーリー&ベンジ』は世界中の子供たちにサッカーに対する良い印象を与え、夢中にさせてくれるんだ。子供の頃の僕がそうだったようにね。

（この文中のデータは2008年2月のものです。）

『ホーリー&ベンジ』(キャプテン翼)は世界中の子供たちに

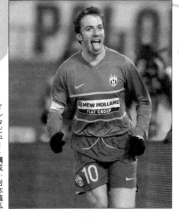

インタビュー・構成：岩本義弘
協力：COMPACT

★収録作品は週刊ヤングジャンプ2002年15号、17号〜31号に掲載されました。

（この作品は、ヤングジャンプ・コミックスとして2002年11月、2003年2月に、集英社より刊行された。）

集英社文庫〈コミック版〉9月新刊 大好評発売中

家庭教師ヒットマンREBORN！ 21〈全21巻〉 天野 明

ツナ達は、チームの垣根を越え、最強のメンバーで連合を組む。そして代理戦争4日目、ついにツナ達VS.復讐者(ヴィンディチェ)の戦いが始まった…！

SKET DANCE 7 8〈全16巻〉 篠原健太

修学旅行でテンション爆上げのボッスン達。出発早々チュウさんの怪しいクスリを飲み、ボッスンとヒメコの人格が入れ替わって…！?

コミック文庫HP
http://comic-bunko.
shueisha.co.jp/

Ⓢ 集英社文庫(コミック版)

キャプテン翼ROAD TO 2002　5

| 2008年 3 月23日　第 1 刷 | 定価はカバーに表 |
| 2018年10月 6 日　第 3 刷 | 示してあります。 |

著　者	高　橋　陽　一
発行者	田　中　　　純
発行所	株式 会社　集　英　社
	東京都千代田区一ツ橋 2 － 5 －10
	〒101-8050

　　　　　　　【編集部】03（3230）6251
　　　　電話　【読者係】03（3230）6080
　　　　　　　【販売部】03（3230）6393（書店専用）

| 印　刷 | 凸版印刷株式会社 |

表紙フォーマットデザイン　アリヤマデザインストア　　マークデザイン　居山浩二

本書の一部あるいは全部を無断で複写複製することは、法律で認められた場合を除き、著作権
の侵害となります。また、業者など、読者本人以外による本書のデジタル化は、いかなる場合で
も一切認められませんのでご注意下さい。

造本には十分注意しておりますが、乱丁・落丁(本のページ順序の間違いや抜け落ち)の場合は
お取り替え致します。購入された書店名を明記して小社読者係宛にお送り下さい。送料は小社
負担でお取り替え致します。但し、古書店で購入したものについてはお取り替え出来ません。

© Y.Takahashi　2008　　　　　　　　　　　Printed in Japan

ISBN978-4-08-618708-4 C0179